非物质文化遗产丛书
Intangible Cultural Heritage Series

葡萄常

韩春鸣 著

北京出版集团公司
北京美术摄影出版社

图书在版编目（CIP）数据

葡萄常 / 韩春鸣著. — 北京 : 北京美术摄影出版
社，2014.1
（非物质文化遗产丛书）
ISBN 978-7-80501-599-6

I. ①葡… II. ①韩… III. ①花卉装饰—室内装饰—
介绍—北京市 IV. ① J525.1

中国版本图书馆 CIP 数据核字（2013）第 307486 号

非物质文化遗产丛书
葡萄常
PUTAO CHANG

韩春鸣 著

出　版	北京出版集团公司
	北京美术摄影出版社
地　址	北京北三环中路6号
邮　编	100120
网　址	www.bph.com.cn
总发行	北京出版集团公司
发　行	京版北美（北京）文化艺术传媒有限公司
经　销	新华书店
印　刷	北京国彩印刷有限公司
版　次	2014年1月第1版第1次印刷
开　本	190毫米×245毫米　1/16
印　张	11.75
字　数	169千字
书　号	ISBN 978-7-80501-599-6
定　价	58.00元

质量监督电话　010-58572393

组织编写

北京市文学艺术界联合会

北京民间文艺家协会

序

PREFACE

赵　书

　　2005 年，国务院向各省、自治区、直辖市人民政府，国务院各部委、各直属机构发出了《关于加强文化遗产保护的通知》，第一次提出"文化遗产包括物质文化遗产和非物质文化遗产"的概念，明确指出："非物质文化遗产是指各种以非物质形态存在的与群众生活密切相关、世代相承的传统文化表现形式，包括口头传统、传统表演艺术、民俗活动和礼仪与节庆、有关自然界和宇宙的民间传统知识和实践、传统手工艺技能等，以及与上述传统文化表现形式相关的文化空间。"在北京市"保护为主、抢救第一、合理利用、传承发展"方针的指导下，在市委、市政府的领导下，非物质文化遗产保护工作得到健康、有序的发展，名录体系逐步完善，传承人保护逐步加强，宣传展示不断强化，保护手段丰富多样，取得了显著成绩。

　　2011 年，第十一届全国人民代表大会常务委员会第十九次会议通过《中华人民共和国非物质文化遗产法》。第三条中规定"国家对非物质文化遗产采取认定、记录、建档等措施予以保存，对体现中华民族优秀传统文化，具有历史、文学、艺术、科学价值的非物

质文化遗产采取传承、传播等措施予以保护"。第八条中规定"县级以上人民政府应当加强对非物质文化遗产保护工作的宣传，提高全社会保护非物质文化遗产的意识"。为了达到上述要求，在市委宣传部、组织部的大力支持下，北京市于2010年开始组织编辑出版"非物质文化遗产丛书"。丛书的作者为非物质文化遗产项目传承人以及各文化单位、科研机构、大专院校对本专业有深厚造诣的著名专家、学者。这套丛书的出版赢得了良好的社会反响，其编写具有三个特点：

第一，内容真实可靠。非物质文化遗产代表作的第一要素就是项目内容的原真性。非物质文化遗产具有历史价值、文化价值、精神价值、科学价值、审美价值、和谐价值、教育价值、经济价值等多方面的价值。之所以有这么高、这么多方面的价值，都源于项目内容的真实。这些项目蕴含着我们中华民族传统文化的最深根源，保留着形成民族文化身份的原生状态以及思维方式、心理结构与审美观念等。非遗项目是从事非物质文化遗产保护事业的基层工作者，通过走乡串户实地考察获得第一手材料，并对这些田野调查来的资料进行登记造册，为全市非物质文化遗产分布情况建立档案。在此基础上，各区、县非物质文化遗产保护部门进行代表作资格的初步审定，首先由申报单位填写申报表并提供音像和相关实物佐证资料，然后经专家团科学认定，鉴别真伪，充分论证，以无记名投票方式确定向各级政府推荐的名单。各级政府召开由各相关部门组成的联席会议对推荐名单进行审批，然后进行网上公示，无不同意见后方能列入县、区、市以至国家级保护名录的非物质文化遗产代表作。丛书中各本专著所记述的内容真实可靠，较完整地反映了这些项目的产生、发展、当前生存情况，因此有极高历史认识价值。

第二，论证有理有据。非物质文化遗产代表作要有一定的学术价值，主要有三大标准：一是历史认识价值。非物质文化遗产是一定历史时期人类社会活动的产物，列入市级保护名录的项目基本上要有百年传承历史，通过这些项目我们可以具体而生动地感受到历史真实情况，是历史文化的真实存在。二是文化艺术价值。非物质文化遗产中所表现出来的审美意识和艺术创造性，反映着国家和民族的文化艺术传统和历史，体现了北京市历代人民独特的创造力，是各族人民的智慧结晶和宝贵的精神财富。三是科学技术价值。任何非物质文化遗产都是人们在当时所掌握的技术条件下创造出来的，直接反映着文物创造者认识自然、利用自然的程度，反映着当时的科学技术与生产力的发展水平。丛书通过作者有一定学术高度的论述，使读者深刻感受到非物质文化遗产所体现出来的价值更多的是一种现存性，对体现本民族、群体的文化特征具有真实的、承续的意义。

第三，图文并茂，通俗易懂，知识性与艺术性并重。丛书的作者均是非物质文化遗产传承人或某一领域中的权威、知名专家及一线工作者，他们撰写的书第一是要让本专业的人有收获；第二是要让非本专业的人看得懂，因为非物质文化遗产保护工作是国民经济和社会发展的重要组成内容，是公众事业。文艺是民族精神的火烛，非物质文化遗产保护工作是文化大发展、大繁荣的基础工程，越是在大发展、大变动的时代，越要坚守我们共同的精神家园，维护我们的民族文化基因，不能忘了回家的路。为了提高广大群众对非物质文化遗产保护工作重要性的认识，这套丛书对各个非遗项目在文化上的独特性、技能上的高超性、发展中的传承性、传播中的流变性、功能上的实用性、形式上的综合性、心理上的民族性、审美上的地

域性进行了学术方面的分析，也注重艺术描写。这套丛书既保证了在理论上的高度、学术分析上的深度，同时也充分考虑到广大读者的愉悦性。丛书对非遗项目代表人物的传奇人生，各位传承人在继承先辈遗产时所作出的努力进行了记述，增加了丛书的艺术欣赏价值。非物质文化遗产保护人民性很强，专业性也很强，要达到在发展中保护，在保护中发展的目的，还要取决于全社会文化觉悟的提高，取决于广大人民群众对非物质文化遗产保护重要性的认识。

编写"非物质文化遗产丛书"的目的，就是为了让广大人民了解中华民族的非物质文化遗产，热爱中华民族的非物质文化遗产，增强全社会的文化遗产保护、传承意识，激发我们的文化创新精神。同时，对于把中华文明推向世界，向全世界展示中华优秀文化和促进中外文化交流均具有积极的推动作用。希望本套图书能得到广大读者的喜爱。

2012 年 2 月 27 日

序

PREFACE

韩春鸣

　　"葡萄常"制作工艺，是中国手工艺品中的一个绝活。因为这门手艺的传授方式以性别定论"传女不传男"，因而引起人们的种种猜想。这个家族怎么立下了"传女不传男"的独门规矩？这里面有什么奥秘或是隐衷？

　　老北京城的传统手工艺品作坊林林总总，何止百家，然而，悠悠几百载，除此一家之外，再没有哪一家立下这么个特殊规矩，可以说，这是中华民族传统工艺史中独一无二的传承方式。这个决定发生在1930年，是"葡萄常"创始人韩其哈日布·常在给儿女们定下的。那么，老常在为什么要定下这么个规矩呢？这个规矩给这一家人带来哪些影响呢？

　　笔者曾经问过"葡萄常"第五代传人常弘一个问题，你打算传下去吗？她的回答很无奈，她没有女儿，同是第五代传人的妹妹常燕虽然已婚，但夫妻双方也没打算要孩子，那么，常家的血脉当中，就她们这一支来说，没有可能实施"传女不传男"的家规。常弘说了一下她儿子的情况，她儿子是大学生，知儿莫如母，她说儿子不是干这个的，也没有打算让他以这个当饭吃。也就是说，她不准备

让儿子以这一行作为职业。还有，她说了一句很关键的话，男孩子没长性，坐不住。或许正是性别上的差异，使这一行更适合女性。

那么，常弘的祖上作出那个传承方式的决定是不是出于这个原因呢？

我想不是。为什么这么讲呢？因为自韩其哈日布掌握了这门手艺的诀窍之后，他还是首先传授给了自己的儿子常桂臣（伊罕布），常桂臣不负父亲的期望，作品在巴拿马万国博览会上得了奖。在继老常在之后，常桂臣的技艺是最好的。虽然这个时期，常桂臣的三个妹妹同时参与了常家手工艺作坊的经营与制作，但就成就而言，三姊妹的手艺都没有达到常桂臣的高度。常在定下这个规矩五年后，谁担任了技术上的掌门人？是常桂臣。这就是说，"葡萄常"的第二代是兄妹共同学习这门手艺，到第三代，尽管常家人丁兴旺，有四个儿子，不存在后继无人的问题，然而第三代常家男丁没有人继承"葡萄常"家传技艺。

老常在是出于什么目的作出这个决定的呢？笔者认为，他肯定是为了这个作坊的生存与发展，是为了常家的买卖能够长盛不衰。

韩其哈日布是怎么想的呢？有人说"葡萄常"之所以能够名扬天下，与两位女人分不开。一是慈禧。"葡萄常"的一度辉煌与清朝末期同治、光绪两朝的实际决策者有直接关系，常在此举意在感恩西太后。二是因为"葡萄常"核心技术的发明者或是发现者是女性，韩其哈日布的母亲富贵，她是将"葡萄常"技艺推向巅峰的第一人，为了秉承母亲宝贵的神来之笔，因而仅传女不传男。

有人或许要问，传给男人怎么啦，男人接班就会败家吗？就不能使这个老字号传承下去吗？

俗语说：家家有本难念的经。老常家当年难念的一本经，就是

常家第三代的几个男孩子不是接"葡萄常"手艺的材料。另一方面，从当时人的传统观念来分析，老常在还有"鲤鱼跃龙门"的念头。"葡萄常"说到底不过是一个作坊，是一个靠耍手艺吃饭的行当，那时的社会重男轻女，常在也是一样。他对儿子寄予厚望，希望儿子读书做官，更希望孙子们改换门庭。因此当长子常桂馨（扎伦布）五六岁时，常在就出钱供他读书，希望他日后长出息，学而优则仕。

当时的手艺人社会地位低下，即使再出色的手艺人也与吃官粮的人不在一个层面上。有道是"万般皆下品，唯有读书高"，因此有了钱的常在并不希望长子常桂馨接手"葡萄常"，而是选择了女儿们学习家传手艺。

一般说来，所谓家丁兴旺，是因为有了可以支撑门户的男人；可在老常家，家业的维系与发展，女人功不可没，甚至可以说，不同凡响。

常家第三代的男孩子们没有一个接下玻璃葡萄制作的手艺。如果常家的女人们拍屁股走人，纷纷出嫁，那么"葡萄常"作坊必将倒闭，供养男人们吃喝读书的钱粮将消耗殆尽。老常在经过左右权衡，作出了这个"传女不传男"的不同寻常的家规。

常家的女人们挺身而出，作出了常人匪夷所思的决定，不出嫁，不嫁人。这样一来，北京的手艺人中间，才有了"葡萄常五处女"的艺术人生。

今天，"葡萄常"已经有了五代传承，令人难以预测的是，五代之后呢，还能够延续下去、传承下去吗？这是一个有待解答的问题。

葡萄常

　　韩春鸣，北京知名作家，北京民间文艺家协会理事、中国俗文学学会理事，已经出版长篇小说、纪实文学等专著十余部，数百万字，如《复活的感觉》《诸葛亮成长之谜》《西山抗日游击队》《青白口》等，均在社会上有较大的影响。

"问您一个问题，眼下市场的葡萄多少钱一串？"

"您问什么品种的？"

"当然是最好的，优质的。新疆吐鲁番的葡萄，还有什么巨峰葡萄，或者是进口品种红提什么的。一串1000块钱人民币够吗？"

当我和朋友聊天时，提出了这么一个问题。大伙儿说我有毛病啦，眼下虽说水果的行市见涨，可也没有那么高的价钱。甭说是一串，按斤称，往高了说，一斤也就几块钱，撑死了也不过几十块钱啊。

我解释说，我这人在家不大主事，也就不大关心市场行情。可前几天，我到望京花家地北里一个生产葡萄的人家询价，人家告诉我，不按斤就按串，一小串葡萄最少也得1000块人民币。

大伙儿很纳闷：哪有那么贵重的葡萄？还是在北京，不是在外国。你不是做梦吧？

我笑笑，解释说："和大家卖一个关子。告诉你们，我昨天采访'葡萄常'的第五代传人去了。你们知道'葡萄常'吗？"大家摇摇头，让我继续说。

于是，我给大家讲了一点儿见闻。

我从花家地北里那个普通的住宅小区采访出来，在中央美术学院门口的公交车站等车，车没来，我便与身边的等车人攀谈起来。

"您是北京人吗？"

"地道的北京人。"

"那我问你一个问题，知道'葡萄常'吗？"

"葡萄糖？那当然知道，人的身体不能缺少的成分啊。"一位戴着眼镜的大学生打扮的北京女孩回答。

"不是，是'葡萄常'，不是糖。"我纠正道。

"葡萄肠？还真没有吃过。是新疆的吧？"

当我再一次解释不是食品的"肠"而是"经常"的"常"时，一旁一位上了年纪的妇女搭腔："就是老北京的一种工艺品葡萄。这种葡萄跟真的简直一模一样，你要是只看不摸，根本就分不出真假来——那可是北京手工艺品中的一个绝活。这门手艺是一家常姓人家传下来的。这家人挺特别，手艺传女不传男，有个'葡萄常五处女'，过去挺有名。"

故事说到这里，一位朋友搭话道："我想这位阿姨一定是在美院工作的。一般人有几个知道这个典故呢？"

另一位接过话茬儿说："咳，原来你说的是工艺品哪，那是不能按斤称。你说1000块，那还真便宜了哪。去年，我上潘家园，看到一串仿真葡萄，人家一开价就是3000呢！说是新中国成立前老手艺人做的好玩意儿。"

我由此感叹：对北京的普通百姓而言，"葡萄常"大约是历史的记忆了，曾经红极一时的"葡萄常"已经在今天人们的生活中渐行渐远。我想，作为北京人，应当了解北京的历史，没有民间艺术记载的北京历史是不完整的，没有"葡萄常"的北京民间艺术史也

◎ "葡萄常"展板简介 ◎

是不完整的。

　　或许有人以为我在"忽悠"，但如果您打开北京历史这本大书，您就会知道，这个当年花市街头制作工艺葡萄的小小作坊，曾经折射出多么不同寻常的光芒。别的不讲，就让我们看一看几位历史名人与"葡萄常"这个民间作坊的渊源吧。

　　在某种意义上讲，没有慈禧就没有百年历史的"葡萄常"；而到了 20 世纪 50 年代，毛泽东主席在关于"加快手工业的社会主义改造"谈话中居然也提到了"葡萄常"；当代大文人，曾任人民日报社社长、中共北京市委副书记的邓拓，更是以记者身份三次登门采访"葡萄常五处女"，写了至今还被奉为教科书范文的《访"葡萄常"》经典报告文学作品；30 多年前，李先念同志也曾关心"葡萄常"的情况，让"葡萄常"一改当时的窘境，再造了一时的辉煌。

目录
CONTENTS

第一章 从清朝走来的小作坊

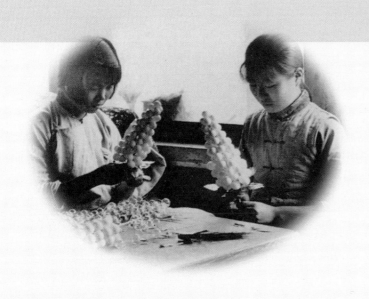

葡萄常

一个人能够长命百岁，被称之为"人瑞"，或是寿星；一个市井的小作坊能够百年不倒，生生不息，几代传承，被誉为老字号。可以说，每一家老字号都有着传奇般的历史，每一家小作坊都有令人慨叹的故事。"葡萄常"从清光绪九年（1883年）慈禧赐匾开始，至今早逾百年沧桑，这个从大清朝走来的小作坊，有哪些让人唠叨的往事呢？

第一节

没有慈禧就没有百年历史的"葡萄常"

清朝末期的西太后慈禧在今日老百姓当中的口碑可不怎么样。但是，"葡萄常"家的先人们不会把她当作反面角色。这个垂帘听政、权倾朝野的叶赫那拉氏，尽管做了很多对不起中华民族的事，但是对于料器艺人韩其哈日布来说，可是天大的恩人。"老佛爷"让韩其哈日布从一文不名的穷小子变成了京城上下人人羡慕的"天义常"的掌门人。特别是居住在花市大街的手艺人，人人都说韩其哈日布是哪辈子烧了高香，让这天大的好事落在了他的头上。

一、泥丸带来的好运

韩其哈日布是蒙古族，正蓝旗人[1]，母亲名叫富贵。韩其哈日布与母亲相依为命，居住在城南花市一带。富贵曾是蒙古公主的侍女，随公主入选进宫而来到北京，由公主做主，嫁给正蓝旗的一位旗兵。富贵心灵手巧，总是喜欢做点小手工。蒙古族姑娘没有习作女红的习惯，但是她迷恋上了手工艺术。闲来无事时，就用泥土为原料，做个泥人、小动物或是花草之类的玩意儿。如果搁在今天，富贵或许就成为出色的雕塑家了。富贵的少女时代是在蒙古草原度过的，草原上没有葡萄这类水

果，富贵来到北京后看到水灵灵的葡萄尤为喜爱，因而手中的泥丸就常常捏成葡萄的形状。

韩其哈日布继承了母亲富贵的遗传基因，从小就喜欢和泥玩，那个时候孩子的玩具大约也是少得可怜，让聪明的少年韩其哈日布更别无选择地在和泥中寻找乐趣了。然而他怎么也没有想到，这个小小的手工本事居然成就了日后他们家族的重要生计，并绵延了上百年。

后来，富贵和儿子韩其哈日布相依为命，在崇文门附近住。靠什么生活呢？富贵的手艺这时成了娘儿俩谋生的本钱。

按照母亲的吩咐，韩其哈日布从城外破败的砖窑里挖出一些泥土，带回家里。母亲将土和成泥，摔成坯，然后做成一个个泥葫芦、泥娃娃。然而，富贵做得最多的，也是富贵最拿手的，是泥葡萄。她钟情于葡萄，但她心里清楚，葡萄是十分珍稀的水果，是当时王公大臣才能够吃得到的东西，寻常百姓人家，只有看看的份儿，哪有吃的福分呢！吃不着葡萄才说葡萄是酸的呢！那么，泥做的葡萄会不会受关注，会不会卖个好价钱呢？富贵决心试一试。她先将泥丸揉捏成葡萄珠，然后找了一些细篾儿，把葡萄珠穿成串，就像刚刚摘下的葡萄一嘟噜一嘟噜的，泥土的颜色和真葡萄还相差甚远，韩其哈日布又到染铺买了些染料，给泥葡萄涂上红的、紫的颜色，就有了一点儿真葡萄的模样和韵味。韩其哈日布拿着这些泥葡萄到了花市大街，心里是十五个吊桶打水——七上八下的，有买主吗？他的心里也没有底呀！不承想，这泥葡萄在世面上一露，三下五除二，没有半天工夫，卖没了。韩其哈日布回到家里，将卖泥葡萄得来的钱放到了母亲面前。富贵十分激动，老天爷饿不死瞎家雀儿，得，往后咱娘儿俩就做这个了。

二、灵感来自转动的眼珠

韩其哈日布心很细，他做活从不满足，总是精益求精，这个素质在市场竞争中是难能可贵的。他特别注意市场的动态，在花市大街上，他发现市面上有不少泥捏的小狮子、小狗、小老虎和泥娃娃，但是都不太像，为什么呢？就是眼睛做得不行。都说画龙点睛，这泥娃娃和泥狮子

的眼睛是最为关键的，如果眼睛能够传神就显得活灵活现，就会让人叫好，一准能卖个好价钱。他在料器行看过料器师傅做的活，发现料器行出的玩意儿玲珑晶莹，透着珠光宝气，流光溢彩，比起泥捏的玩意儿来价钱要高上好多。韩其哈日布想，如果泥娃娃或是泥狮子、泥老虎能够镶上个玻璃眼珠，那肯定要比泥眼珠强。于是，他有事没事就往料器行里跑，帮人家干活，看人家是怎么做珠子活儿的。韩其哈日布聪明，悟性好，一来二去，他就看出了门道。光看不练不成，回到家里他将自己的想法和母亲一说，母亲二话没说，掏出做泥娃娃、泥葡萄挣来的钱，让韩其哈日布去买制作料器的工具和原料。

什么是天才？天才就是执着，就是浓厚的兴趣驱动的创造。韩其哈日布迷上了烧制玻璃的工艺。他买来烧玻璃用的石蜡、颜料和坛坛罐罐等什物，在本来就十分狭窄的院子里盘了一个能够烧煤的炉灶，灶台上架上一顶石英坩锅，几根四五尺长、食指粗细的熟铁管子，一头套上了胶皮，他又请木匠特制了一把带有两个长臂的大椅子，这个制作玻璃葡萄的作坊就完成了。要说他的工具，也就是几把夹子、镊子，外带水桶、草板纸之类。手艺人嘛，最要紧的本事，还是在一双手上。

韩其哈日布烧制料器珠子，初衷不过是为泥娃娃和泥老虎、泥狮子配制可以传神的眼睛。相信他最初吹制的玻璃制品，应当是眼珠子。不管是娃娃的，还是动物的，瞳仁的颜色都是很难完美呈现的，是黑色透着绿光，还是黄色透着黑光，眼珠的制作规律是难以捉摸的，必须能折射心灵的波动，激动、愤怒、兴奋，都要在这瞳仁中有所体现。而葡萄珠要比眼珠容易得多，简单得多。富贵呢，又钟情于葡萄的制作。于是韩其哈日布在研制玻璃眼珠的同时，便也吹出了一颗颗葡萄珠。无心栽柳柳成荫，作为研制玻璃眼珠的副产品，有别于传统料器，又同属于料器行当的玻璃葡萄就这样问世了。

一开始制作出来的葡萄肯定不是很逼真，能让人认识到这是一串葡萄，而不是一把黑枣就已经很不错了。韩其哈日布当然不能满意，当然要不懈地寻找更为形象、更为逼真的色调，一次又一次地调制，一次又一次改换添加剂的成分。

一开始的料器葡萄是实心的葡萄珠，拿在手上掂掂，与真葡萄相比感觉太沉。韩其哈日布想，做成空心葡萄不就减轻重量了吗？他将一根金属管蘸上烧到火候的玻璃溶液，鼓起腮帮子吹了一口气，就像儿时用苇子管吹肥皂泡，看着泡泡的变化，他的内心产生一股说不出的愉悦感，空心的葡萄珠就这样诞生了。

三、菩萨赋予富贵的秘方

出生在草原的富贵天生就对色彩有准确的感触，因而在把握玻璃葡萄的着色上几乎是游刃有余。儿子不断变换的添加剂是否合适，是否与真正葡萄的色调一致，完全是凭借富贵一双犀利如草原之鹰的眼睛；除此之外，在着色上，富贵还不时去与真正的葡萄相对照，把红色、紫色、浅绿以及叶子的着色做得惟妙惟肖，对细微之处也是一丝不苟。

富贵是虔诚的佛教徒，家中供着佛龛，每天少不了早晚三炷香。希望菩萨保佑他们娘儿俩日日平安，诸事如意。

那是一个平常的日子，富贵一大早就起来，拿着儿子吹制出来的玻璃珠端详着、琢磨着、对比着，这个葡萄与真葡萄已经很像，但还不是一模一样，那么它的不同之处在哪儿呢？这时东方的太阳慢慢升起来了，一缕阳光跳进了矮小的房间，给富贵手上的葡萄带来了一点儿亮色。这时她想到，天不早了，该做饭了，而在做饭之前，富贵的功课就是要在佛龛前给观音菩萨烧一炷香。她匆忙站起身，来到供桌前，手里还拿着一串刚刚穿好的葡萄。就在用火镰将香点燃，双手合十，面对菩萨像时，手中的那串葡萄突然掉在了香炉里。她担心亵渎了菩萨，连忙跪下磕头，向菩萨告罪。菩萨似乎没有怪罪她，当她站起身来，再看那一串掉在香炉里的葡萄时，葡萄变得水灵灵的，鲜活鲜活的，那沾上香灰的葡萄表层就像是雨露后的一层薄霜。她连忙招呼韩其哈日布过来，韩其哈日布拿过那一串葡萄仔细端详，不禁眼前一亮。紫红色的葡萄上轻覆一层清淡的白霜，实乃点睛之笔，如同上天赋予了玻璃葡萄以神韵，让人感到它就是天然生就。啊，琢磨多少天的难题就这么解决啦！韩其哈日布不禁高呼："咱做的葡萄敢和真葡萄比高低了！"虔诚的富

贵提醒儿子："这是菩萨给咱们的福分哪！"

韩其哈日布立马跪在菩萨像前，连连磕头称谢。

玻璃葡萄的那层薄霜，当年让多少人捉摸不透？就凭这一手绝活，"葡萄常"有了百年的辉煌。今天捅破这层窗户纸，那神来之笔不过是佛龛前一把香灰的作用而已。但是，说到底，如果没有对这项工艺的虔诚和执着，富贵的玻璃葡萄串能够掉到香炉之中吗？韩其哈日布会有用一把香灰试一试的想法吗？可谓上天不负有心人，偶然之中又透着必然。

事情往往这样，当你感到绝望、无路可走时，很可能就是接近成功的彼岸了。山重水复疑无路，柳暗花明又一村。富贵娘儿俩试制玻璃葡萄的成功秘诀，让笔者三言两语就给交了底，但在当年，在反复实验、反复失败的过程中，谁敢保证他们没有灰心丧气、沮丧困惑的时候？没有当年的艰涩，没有锲而不舍的精神，也就不会有偶然触发的灵感，不会有这百年传承的技艺。梅花香自苦寒来，富贵娘儿俩当年获得的成功也不是轻而易举得来的。

那时的花市大街自正月起，凡初四、十四、二十四日皆有集市。在北京的方言土语里，一直都把花市说成"花儿市"。当韩其哈日布将制作的软枝料器葡萄拿到花市大街亮相时，顿时让料器行的掌作们看呆了。这小子是怎么琢磨出来的呢？有谁相信他是无师自通，有谁相信这是他自己鼓捣出来的玩意儿呢？

"这小子有绝活。他老妈是从宫里出来的，说不定就是照宫里秘藏的方子制作的呢！"

"这个咱们比得了吗？咱们这脑袋就是把脑浆子绞干净也做不出来啊。"

同行的艺人们不可能承认自己无能，也不可能承认料器葡萄是眼前这个小伙子的发明创造。于是，就有种种猜测和稀奇古怪的臆想在胡同里和四合院中传播开来。

不管怎么样说，富贵娘儿俩的软枝料器葡萄在花市大街是站住了脚，有了不错的销路。韩其哈日布再接再厉，又制作出不少的料器葫芦

和各种飞禽走兽的玻璃眼珠。很多文章和研究者忽略了韩其哈日布对玻璃眼珠的成果，但依笔者看来，这眼珠的制作是韩其哈日布以及日后"葡萄常"在花市大街站住脚的根本。都说同行是冤家，在市场竞争当中，你的买卖火爆了，就有和你同样的买卖倒闭关张。市场法则就是优胜劣汰，适者生存。"葡萄常"的买卖火了，但是他没有得罪别的料器同行。毕竟他的葡萄有别于其他料器行，他的葡萄是没有竞争对手的绝门手艺。人家凭什么跟你作对？但是，不能说韩其哈日布没有这个担心，怎么解决和同行之间可能发生的矛盾呢？韩其哈日布试制成功的玻璃眼珠帮了这个忙。韩其哈日布生产眼珠，但是不做飞禽走兽，而哪个飞禽走兽没有眼珠啊，于是他将制作好的玻璃眼珠卖给这些做老虎、做公鸡、做狮子的手艺人。这样一来，他和这些手艺人之间的关系就发生了变化，成为供给的一方或者是合作方。韩其哈日布的玻璃眼珠又漂亮又传神，价格公道，那么需要眼珠的手艺人何乐而不为呢？于是，那可能发生的，或是潜在的矛盾提前化解了，手艺人之间的关系就变得融洽起来。而韩其哈日布娘儿俩做葡萄珠的副产品——玻璃眼珠也就有了顺畅的销路。

　　韩其哈日布也实验制作过泥娃娃的眼珠。人的眼珠和飞禽走兽的眼珠有很大不同，但凭着韩其哈日布的才智，泥娃娃的眼珠制作当不在话下。可不知道他是出于什么样的考虑并未拿到街上去卖，是担心佛祖怪罪还是害怕折寿伤神，笔者不得而知，也不敢对此妄加揣测。毕竟，对人而讲，眼睛是心灵的窗户，还是要慎重一些为好。

四、西太后赐名"天义常"

　　故事说到这里，读者或许要问，韩其哈日布就这么个普通出身，你就是把他说成一朵花儿，一个花市大街的手艺人，怎么可能和西太后"老佛爷"搭上关系呢？

　　说他与皇室沾亲带故，翻翻常家的老底子，也就是其母亲富贵与蒙古公主的主仆关系了。

　　笔者手头存有几种关于这段故事的版本。有人讲是在光绪二十年

（1894年）韩其哈日布做的料器葡萄作为贡品送进皇宫，慈禧太后非常赏识，特赐"天义常"黑地金字匾一块。"葡萄常"由此扬名。

已有"如椽之笔"把这段故事描述得活灵活现，请恕笔者冒昧，摘录一段以飨读者：

清光绪二十年（1894年），慈禧太后要在新建成的颐和园庆贺自己的六十大寿。王公大臣，各省要员，纷纷挖空心思筹备寿礼，以讨这位"老佛爷"欢心。到了农历十月初十，慈禧太后的寿日这天，颐和园内德和园大戏楼前，花团锦簇，五光十色，琳琅满目地摆满了文武百官进贡的寿礼。慈禧太后心花怒放地在寿礼面前浏览。她走到一架30多米高的葡萄架下，欣赏起一串串紫莹莹挂着白霜的葡萄。时令已是深秋初冬，花木枯黄凋零。但这架葡萄却叶儿碧绿，秋风中低垂的葡萄仿佛透着清香。她高兴地说："我的生日真吉利，这个时节还能吃上新鲜葡萄。"说着，就要太监摘葡萄给她吃。周围王公大臣和太监未敢动手，迟疑不定。慈禧看出蹊跷，问："咋啦？"内务府大臣慌忙跪下，答道："启奏老佛爷，这葡萄不能吃。"慈禧更为不解，问："为什么不能吃啊？"大臣答道："老佛爷息怒。这葡萄是假的。"慈禧不信："假的那上面还挂着霜……"她命太监摘下一串来，托在手上仔细观看，见真是假葡萄，就问："这是谁做的？"大臣回答："蒙古贱人常在，恭贺老佛爷六十大寿献的贡品。"慈禧说："传我的话，找他来，我见见。"韩其哈日布被传进来，给慈禧太后请安。慈禧高兴，就问："你有买卖吗？"韩其哈日布回答："没有。"慈禧夸他葡萄做得好，就说："赐你一块匾，做买卖去吧！"

几天后，宫里派人给韩其哈日布家送来了慈禧亲笔题写的一块匾，上书"天义常"。此匾长三尺，宽二尺，黑地金字，有慈禧的题款和大印。

笔者对这篇文章产生兴趣，一架30多米的葡萄架，老天，那得有多高？笔者的居室从地面到房顶，满打满算也不过3米。如此算来，如果不是此段文字有讹误之处，那可是一座有十层楼高的葡萄架啊。不要说这葡萄不能吃，就是去摘，没有云梯怕也是摘不到的。难以想象，那个

太监是如何摘下那串葡萄的。

还有文章这样讲述：

慈禧太后六十寿辰之际，慈禧发现戏楼旁的葡萄架上结满了水灵灵的葡萄，她很诧异："葡萄成熟季节已过去，怎么还有这等鲜活的葡萄呢？"转念一想："这不是天意嘛！一定是上天眷顾我的！"于是传旨："摘串葡萄给我尝尝。""回禀太后，葡萄是假的。"太监答道。后经查得知是韩其哈日布及其妻所做。慈禧大喜，赏韩其哈日布妻为"常在"，并赐匾"天义常"。为感恩，韩其哈日布改名常在，家人改常姓。"葡萄常"一时名噪京城。

有专家考证，认为这两种说法都不确切，只能说是较有影响力的民间传说。1884年10月，是西太后慈禧50岁的生日，但是这期间爆发了中法战争。从1883年12月到1885年4月，前后持续了一年多。这期间，宫廷内外交困，西太后焦头烂额，她就是有心大办寿礼也张不开口了。五十大寿没办成，六十大寿总该大办一下了吧？没想到1894年爆发了中日甲午海战，清廷苦心经营了20多年的北洋水师全军覆没。慈禧无奈，被迫下诏："颐和园受贺事宜，立刻停办。"只是到了她63岁那年，才在颐和园办了生日庆典，在德和园大戏楼连演了8天大戏。所以慈禧在过生日时赏"葡萄"之说，无从谈起。

那么，"葡萄常"的字号"天义常"是怎么来的呢？韩其哈日布怎么又更名改姓成了常在的呢？

笔者从20世纪50年代时任人民日报社社长邓拓所写的《访"葡萄常"》一文中找到了答案。

邓拓不是自己分析，而是从常在后人的亲口讲述中得到解释的。文章写道：

常桂禄的父亲常在，从正蓝旗的蒙古营里搬出来，就开始做料器玩具，自做自卖，维持家计。有一年灯节，西太后派人搜罗各种手工艺品，在旗的人都知道常在的手艺高，就叫他往宫里送东西。据说西太后看他做的料器好，赏了他一个字号，叫"天义常"。

常桂禄是韩其哈日布的女儿，她所表述的家庭历史，怕是比外人的

葡萄常

传闻要有说服力。另一方面，邓拓写这篇文章是在1956年，而给慈禧祝寿之说的文章是20世纪80年代后期甚至是21世纪的作品。这一期间韩其哈日布的儿女们都不在了，就是孙子辈的常玉龄也在1986年去世了。因而，接近历史本原的还是常桂禄之说。既不是为慈禧祝寿，也不是在颐和园搭了个30多米高的葡萄架，而是"灯节"。照老例，逢年过节，在旗的有身份有地位的名人都要孝敬朝廷，表示一下"意思"。这个推断笔者以为还是合情合理，经得住推敲的。

有道是，桃李不言，下自成蹊。韩其哈日布的料器葡萄做得好，在花市一条街已经颇有口碑。而当年的花市是四九城最大最有名的手工艺品的集散地，据1935年的《旧京文物略》记载，花市的"各街市花庄及住家营花业者，约在一千家以上"。那么，年节前夕，朝廷下来人到花市征集工艺品，韩其哈日布的玻璃葡萄进入宫廷，进入慈禧的视野之中也就是顺理成章的事情了。北京灯节时的天气一般很冷，在冰天雪地里能看到水灵灵的葡萄，确实能够给人惊喜或者是出乎意料的愉悦。至于慈禧见到这个巧夺天工的人造葡萄，惊叹之余询问一下这个人造葡萄的来历乃至发一番议论，派人送一块"天义常"的匾额，用以体现朝廷和她本人的关注也是情理之中的事。

由此看来，韩其哈日布改名常在，起源在慈禧所赐"天义常"的匾额。但这个说法多少还有些牵强，常是姓氏，为什么名"在"呢？须知，常在这个名词当年是有说法的。皇帝的陪侍有"常在"之说，是皇后、皇贵妃、贵妃、答应地位之下的陪侍女人。这个显然不适于韩其哈日布，也不适于他的母亲富贵。还有一个说法，或者是成语，为"富贵常在"之说。或许是当慈禧的侍从们介绍韩其哈日布的母亲名叫"富贵"时，慈禧感叹：好啊，富贵常在！这样一来，母亲名富贵，儿子为常在，娘儿俩名字合在一起乃"富贵常在"，是吉祥话。正因为老佛爷有"富贵常在"的话，韩其哈日布感其恩典，才合乎情理地改名为常在。换一个角度看，如果没有慈禧所言"富贵常在"的话，也就不会有韩其哈日布特意赶制一套以"千秋万代"为主题的葫芦奉献到紫禁城的故事了。其寓意明显，百姓期望生活"富贵常在"，统治者则希望江山

"千秋万代"，这样来看，故事也才合乎情理。

以后，一传十，十传百，添枝加叶，添油加醋，越传越神乎，成为民间一个传奇故事也是在所难免的。不过有一点是肯定的，慈禧是欣赏"葡萄常"的，她的这个举措明显带有扶植和支持手工业者的示范色彩。慈禧是政治人物，为了巩固大清王朝，抚慰民间的手艺人，赐一块匾给优秀的手艺人也在情理之中。据说北京故宫博物院至今还保存着"葡萄常"亲手制作的"子孙万代"葫芦等艺术品，如果此话当真，那也将是一个佐证。都说慈禧昏庸，但从这件事情上看，她没有赏赐韩其哈日布一个什么"太尉"之类的官衔，也没有封他一个"蓝顶子"，而是赐给他一块匾，这就比宋徽宗明智许多。

说到这里，也就解答了第一个问题，常在这个花市的手艺人与大清国实际的"一把手"的渊源。以后的常在也着实沾了"老佛爷"的光，甭管常在与老佛爷的交情是深是浅，起因还不是因为常在制作的玻璃料器葡萄吗？这一串葡萄连那么眼毒的慈禧都看不出真假，手艺不可不说是登峰造极。"天义常"的招牌，是不是金字的匾，我们无法考证，但是可以肯定，当年那就是金字招牌。老佛爷赐的嘛。就这一条，让韩其哈日布在花市这条街上风光无限。"葡萄常"的字号从此代替了韩其哈日布，常在的名气在四九城越来越响亮。不用说，这没花一分银子的广告带给这娘儿俩的直接效益就是财源滚滚，真的成就了这娘儿俩的"富贵常在"。

五、"天义常"名利双收

可以说，没有慈禧与"葡萄常"的这一段故事，韩其哈日布就不可能改名常在；没有慈禧所赐"天义常"的匾额，也就不可能有"葡萄常"。这一年，常在30岁，都说是三十而立，常在这一年真的发迹了，从一个生活朝不保夕的小手艺人韩其哈日布成为大名鼎鼎、八面风光的"葡萄常"，简直就是人生的一个飞跃。往事不堪回首，"葡萄常"要奔向新的前程，他不是穷光蛋韩其哈日布了，他是常在，是富贵常在。

常在抓住机遇，乘势而上。这以后的几年，对常在来说可谓春风

得意。都说先安家后立业，实际上先有了业绩这家才安得好。30岁的年龄刚刚进入婚姻的殿堂，就是按现在的眼光来看，也属于大龄青年，是晚婚晚育。不过，话说回来了，晚来总比不来要好。如果没有慈禧的恩典，他能够是常在吗？他能够富贵吗？他还不得打一辈子光棍吗？都说大器晚成，30岁的常在手头充裕了，当母亲的富贵便行动起来，到处张罗给儿子说媳妇，为儿子买宅置业，以便娶妻生子。常在的名声在外，街坊们一听说常在要找媳妇，说媒的动作神速，几乎踏破门槛。常在那几年可真是要风得风，要雨得雨，买卖兴隆，人丁兴旺。在得到当朝老佛爷恩典之后短短的几年里，常在把人生的几件大事都办妥了，他的两个儿子也先后来到这个世界。按照蒙古族的习惯，他给两个儿子起了蒙古族的名字，老大叫扎伦布，老二叫伊罕布。然后，他又按照汉人的习惯，给两个儿子按照百家姓中常的姓氏起了名字，老大为常桂馨，老二为常桂臣。以后的三个女儿，他就没有再起蒙古族的名字，完全是入乡随俗，按照老北京人的习惯，大女儿起名为常桂福，二女儿为常桂禄，三女儿为常桂寿。福禄寿，人生的三大幸事，常在全有了。常在的妻子籍贯是哪儿，是汉族还是蒙古族，笔者不得而知，但是从常在与妻子留下的照片看，那是一位端庄清秀、气质沉稳的女子。

那时的社会重男轻女，常在也不能免俗。他对儿子寄予厚望，希望儿子出人头地，读书做官。当扎伦布五六岁时，他就出钱供他读书，希望他日后长出息，学而优则仕。当时的手艺人社会地位低下，即使再出色的手艺人也与吃官粮的人不在一个层面上。有道是"万般皆下品，唯有读书高"，因此有了钱的常在并不希望长子扎伦布接自己制作玻璃葡萄的手艺。况且，制作玻璃料器是很苦的行当，一般人也吃不了这个苦。当时花市大街料器行里流传着一首打油诗，说是："上辈子打爹骂娘，这辈子干了料器行；受尽了烟熏火燎，穿一辈子破烂衣裳。"这就是料器匠人的生活写照。"葡萄常"的料器作坊同样如此，劳动强度大，生产环境恶劣。常在的孙女常玉龄在回忆文章里，曾对制作玻璃葡萄的艰辛有过描绘，并感叹："这门手艺凝结着常家几代人的血汗和眼泪，辛酸与痛苦！"

可以说，当年常在努力维持"葡萄常"这个手工艺品作坊，不断改进工艺，品种推陈出新，不是对这个行当的艰苦熟视无睹，而是出于无奈，迫不得已。其目的，除了维持生计，多赚钱，还有就是期望儿子日后能够摆脱这个行当，能够改换门庭，成为官宦人家。因而，扎伦布很小就被父亲送去读书，尽管他生活在手艺人的氛围当中，短不了接触玻璃葡萄的制作工艺，但毕竟不同于父母亲和自己的兄弟与妹妹们，他开始接触手艺人以外的社会，有了与家庭成员迥然不同的视野和对社会的认识。而老二伊罕布就没有扎伦布的好运气了，他必须要充当父亲的帮手，充当这个家传手艺的继承人。没有这个行当，没有这个可以赚钱的作坊，哥哥就没法读书，就不可能改变"葡萄常"家代代当手艺人的苦难命运。而三个女孩子，在她们没有出嫁之前，是一定要帮助家里经营这个作坊的。

那时候的儿女们，听从于父母的安排是天经地义的，是没有什么价钱好讲的。伊罕布的童年一直跟在父亲的身边，在作坊里为父亲打个下手。常在告诉儿子：做玻璃葡萄头一条就是不能怕热怕烫，不能怕烟熏火燎，首先要用炉火的高温将玻璃化成水，还要看好火候，把蜡块熔化。伊罕布不怕吃苦受累，按照父亲的指点，忙这忙那；同时也很勤奋好学，不懂就问，不明白就不断揣摩。常在也是有心让老二接自己的班，时不时给伊罕布指点一二。没过三年五载，少年的伊罕布已经将制作玻璃葡萄的所有工序技艺了然于胸。

三个女儿的童年更是与玻璃料器的制作结下了不解之缘。"葡萄常"制作的葡萄等制品都以玻璃为原材料，与料器制作虽同属玻璃制品，但制作方法大不相同。料器葡萄是用有色玻璃制作出实心葡萄珠，非常厚实、沉重。"葡萄常"制作的葡萄首先要用一根金属管蘸上烧到火候的玻璃溶液，吹成葡萄珠，是空心的，然后经过贯活、蘸青、攒活、揉霜等一系列工艺流程才制出成品。抱着火炉吹葡萄珠的活儿常在没有让三个女儿干，而是把攒活和揉霜等更需要技巧的工序传授给了她们。当时的常在肯定没有考虑到知识产权问题，那年头还没有这个意识和观念。常在安排女儿干的工序，总的说来，是坐着干的活儿，相比而

言也就是比较轻松的活计。另一方面，常在可能认为女孩子一般好静，坐得住，不像男孩子那么好动。而这几道工序一坐就得三两个钟头，男孩子一般没有那么大的耐力。女孩子韧性好，心又细，适合干这些活儿。

而"蘸青"这道核心技术，常在很可能还没有传授给子女们。他还能干，他还不老，他觉得还不到传授给儿女们的时候，他知道这关系到自己的"绝活"，不能轻易告诉任何人。但是，"天义常"日常的工作他已经交给了伊罕布，也可以说，"天义常"的掌作已经由伊罕布承担，而涉及"天义常"的外事交际活动则由老大扎伦布承担。"葡萄常"的后人们在聊起大爷扎伦布来，曾经说扎伦布学业有成，很得上面的赏识，皇上曾经赏给他一个四品的官。可扎伦布借口家里有买卖离不开，当差则不由己，因而辞掉了，没有去上任。笔者没有找到扎伦布的相关资料，很难判断是否有这么一档子事。不过，当时是在清朝末年或者已经进入民国初期，北京地面上兵荒马乱，政治风云变幻，政权更迭频繁，官员们都有朝不保夕之感；扎伦布不去应那个差事自然就有他的道理，家里有踏踏实实的买卖，犯不着为戴不了三天两早晨的顶戴花翎冒掉脑袋的风险。这样分析来看，大爷放着官不做，而在家里打理生意，也不是没有道理。

老爷子常在对老大扎伦布这样的选择或许也很认同，因而让扎伦布打外场销路，让伊罕布承担产品的工艺流程。尽管"天义常"的玻璃葡萄已经是京城的名牌产品，但毕竟只是摆设，不是老百姓所需的日用品。那个年头，老百姓民不聊生，有多少富余钱买那个不当吃不当穿的摆设呢？由此可见，推销产品也是当时"葡萄常"的当务之急。而扎伦布识文断字，知书达理，对"葡萄常"的工艺特色能够一一道来，如数家珍，自然有利于"天义常"事业的发展。

老话说，打虎亲兄弟，上阵父子兵。当年的"天义常"料器作坊，哥儿俩一个打里，一个打外，老头子常在家中坐镇。那小日子不说是芝麻开花节节高，也已经是衣食无忧的殷实之家。

第节

"天义常"好景不长

北京人有一句老话讲，"富不过三代"。一个殷实之家几十年的好日子之后，就免不了出个败家子，把家底抖搂抖搂。如果处理得当，家境还不至于伤筋动骨；如果让败家子管了家，那结果就不言而喻了。当老北京进入民国时期以后，"天义常"料器作坊也有了不少变化。老掌柜常在有两个儿子打理生意，已经不必整天在柜上忙活，便当起了老爷子，提个笼子遛鸟，或是逗着孙子玩，享受天伦之乐。要说扎伦布和伊罕布哥儿俩也还算是勤勉、兢兢业业，把心思和精力全放在生意上。然而，政局动荡，兵荒马乱，日寇入侵，京城沦陷，小哥儿俩使尽浑身解数，也是无力回天，辉煌不在。更要命的是，这常家的第三代偏偏不是省油的灯，也不是什么守业之人。眼看着"天义常"的买卖江河日下，两个掌家的男子汉先后不支，常家的女人们挺身而出，为了挽救即将倒闭关张的"天义常"，作出了常人匪夷所思的决定。这样一来，北京的手艺人中间，才有了"葡萄常"，有了大名鼎鼎的"葡萄常五处女"悲壮的人生。让我们来翻阅一下"天义常"民国时期的历史吧。

一、伊罕布与巴拿马万国博览会

伊罕布跟着父亲学艺，转脸已经是十几年，他对玻璃料器葡萄的工艺把握已经是炉火纯青。做出来的葡萄拿到市面上，和老常在的手艺不分上下。然而，让他感到无奈的是，老爷子的手艺活儿那是得到过老佛爷的赏赐，等于拿到了御赐的特级大师称号。可他呢，做出的活儿拿到市面上，要想卖个好价钱，还要仰仗老爷子的名气，他依然生活在老爷子的影子里。转眼到了1914年，伊罕布已经是而立之年，老爷子是三十而立，成家立业，一炮走红。那么，伊罕布要等到什么时候才能不靠老爷子，打出自己的一片天地，出人头地，安身立业呢？

葡
萄
常

都说机会青睐有准备的人。没承想，伊罕布的机会真的来了。这一年，袁世凯掌握的北京政府决定参加在美国旧金山举办的"庆祝巴拿马运河开通太平洋万国博览会"（简称"巴拿马万国博览会"），有读者或许要问，在美国召开，怎么称巴拿马呢？原来，那时的巴拿马运河还在美国的管辖之下。却说中国政府对这个博览会很重视，要求各地征集参赛品。北京地区参选的工艺品中，除了宫灯、绢花、酒类，还有料器。"天义常"作坊也接到官方的通知，要他们拿出最好的玻璃料器葡萄参展，争取得奖。伊罕布当然明白，这是天赐良机。老爷子当年不就是演的这么一出吗？要不是把软枝料器葡萄献给宫里，让老佛爷惊叹，怎么赢得一世的美名？这个万国博览会，不是往紫禁城里送，是送往海外，让全世界的权威人物品评。如果选上，得了奖，那会是什么结果？伊罕布不就可以名扬海外，"天义常"的生意不就可以做到海外去了吗？

伊罕布深知此举关系重大，因而在制作的每一个环节力求精益求精。他拿出自己的看家本事，集中精力，呕心沥血，优中选优，精品中选精品，自己满意了还不算，特意让老爷子过目，在老爷子的指点下，作进一步的改进，直到老爷子点头认可，才由扎伦布送到博览会筹备局参加评选。伊罕布自信，这件玩意儿，大奖肯定没有跑；家人们，同行们，花市手艺人的圈子里，也都深信如此。伊罕布的手艺确实不凡，这一点大家心里明镜似的。可也有人私下讲：天外有天，山外有山，别忘了，这可是万国博览会，天下的能人多了，你有绝活，难道洋人们就没有耍手艺的，人家就没有绝活？再者说了，评奖是怎么一个评法，谁知道有没有猫腻？

要说巴拿马万国博览会的评奖，至今还有人对此事津津乐道。那一次博览会有30个国家参加，是当年国际性博览会规模最大的一次。伊罕布代表"天义常"作坊送的玻璃葡萄作品参加展览会是毋庸置疑的。这种玻璃葡萄工艺品在哪个馆展出呢？笔者查了一下相关文献，发现杂色产业馆主要展示手工产品的制造艺术，包括珍宝盒、银器、珠宝、玻璃制品、水晶制品、钟表、铜器等。但是，杂色产业馆评出什么奖项，伊

罕布具体获得了什么奖项，常家后人则其说不一。有文章讲"葡萄常"获得了金奖，有文章说"葡萄常"获得了一等奖，还有的谈"葡萄常"获得了大奖。笔者通过各个渠道查阅了与这个博览会相关的很多资料，却没有找到具体确切的依据。不过，在这里不妨将那个巴拿马博览会评奖的方式给读者介绍一二。

博览会主办国美国从各参赛国中聘请500名审查员组成评委会。审查分为三步，第一步为分类审查，将参赛品分细类，如丝、茶、油、麻等各为一类。第二步为分部审查，将参赛品分大部，如工艺部、教育部、食品部等。第三步为高等审查，由分类、分部审查长会同各参展国代表组成专门审查组，对某参展品提出申请的得奖说明，进行评定，再由最高审查长派专员复勘，确定是否获奖，给予何等奖章。

巴拿马万国博览会是中国历史上第一次规模空前的向世界展示经济水平的历史性盛会。

根据1916年11月出版的官方杂志《中国实业杂志》中《巴拿马赛会华人出品得奖揭晓》的记载，博览会期间，颁发了25527个奖项，包括20344块奖牌和25527个证书。

巴拿马赛会获奖等第分为：（甲）大奖章、（乙）名誉奖章、（丁）金牌奖章、（戊）银牌奖章、（己）铜牌奖章、（丙）奖词（无牌）共6项。中国获大奖章56个，名誉奖章67个，金牌奖章196个，银牌奖章239个，铜牌奖章147个及奖状等共1218枚，为参展各国之首。据有关资料记载，那一次博览会的评奖没有一起投诉，是皆大欢喜的结局。

在中国的获奖名单中，北京的绢花、宫灯、地毯、果脯等展品榜上有名；但是，在获得大奖和金奖的名单中，笔者尚未查到"葡萄常"的记录。不过，从评奖的方式上我们可以判断，伊罕布代表"葡萄常"作坊的玻璃葡萄获奖的可能性还是很大的，但不可能是某些文章所说的一等奖。为什么没有评选上大奖？我想，原因也不难找到。譬如，常家没有人前往旧金山，没有亲自表演这门绝技，对自己的作品宣传介绍不够；或者在众多令人眼花缭乱的中国展品面前，被评委所忽略了。不过，不管怎样，伊罕布的作品参加了巴拿马博览会，获得了奖状是肯定

葡萄常

的，可信的。邓拓在采访当时健在的"福禄寿"三姊妹时，姊妹们也是认可这件事情的。她们一定是目睹过那张来自大洋彼岸博览会的奖状。还有一点可以证明"天义常"的料器玻璃艺术品在海外有了知名度，那就是"天义常"有了海外客户，有了价格不菲的海外订单。这让我们不能不感叹那个巴拿马万国博览会的广告效应。

大约就是从那时开始，伊罕布在北京料器行里，在花市大街的手艺人当中崭露头角，为人所推崇。应当说，伊罕布那时制作的玻璃葡萄，从工艺上已经代表"葡萄常"的最高水平。此时的伊罕布取代了老常在的技术地位，成为"葡萄常"第二代传人的代表。姊妹们也一致评价：伊罕布做活最辛勤。

然而，伊罕布的成名并没有像韩其哈日布那样风光，更没有像老常在那样乘势而上，将"天义常"作坊做大做强，将常家的民间艺术事业推上一个新台阶。其原因与伊罕布的性格与为人处世不无关系，但是关键还是当时北京城时局动荡，军阀混战，经济萧条，苛捐杂税多如牛毛。尽管伊罕布的手艺已经是出类拔萃，"天义常"的买卖还算兴隆，在巴拿马的获奖也给"天义常"和伊罕布扬了名，引来了海外客户，但是常家非但没有获得什么丰厚利润回报，反而让一些人钻了空子，借机敲竹杠，多了增加苛捐杂税、勒索钱财的借口。

这时的"天义常"作坊已经站在了历史的一个转折点上。不说是硬充门面，也已经感到"高处不胜寒"，甚至有了风雨飘摇、前景黯淡的前兆。

二、男尊女卑与家传绝活

扎伦布和伊罕布这时都已经娶妻生子，扎伦布有了四个儿子，一个女儿。儿子分别取名为常玉华、常玉光、常玉普、常玉照，四个孩子中间的字连在一起就是"华光普照"。这个字面上看起来吉祥的名字到头来却没有给"天义常"带来吉祥的好运。扎伦布还有一个女儿，取名常玉清，从小就与姑姑们在一起生活。伊罕布没有哥哥那样的造化，只有一个独生女，取名常玉龄。

老掌柜常在重男轻女的传统思想根深蒂固，在他的眼里，四个孙子一个比一个长得精神，五官端正，聪明伶俐，依偎在老掌柜身边，小嘴甜得就像抹了蜜，一口一个爷爷吉祥，一口一个爷爷安康，喊得老常在心花怒放。一时间，几个大孙子成了老常在的心头肉，那是要星星不给月亮，每天的一日三餐也是由着孩子们的性子随便点，爱吃什么就给做什么，绝不打折扣，有时甚至单独给这几位少爷开小灶。作坊里的脏活累活根本不让少爷们沾手，就是作坊里平常的活计少爷们也可以不闻不问，说句当时时兴的话，这几位少爷"饭来张口，衣来伸手，倒了油瓶都不扶"。说白了，这几个孩子或多或少都沾染了一些八旗子弟好逸恶劳、吃喝玩乐的毛病。这几个孩子被溺爱得与大户人家的公子哥一般无二，甚至有过之而无不及。

　　同是老常在骨肉血脉的常玉清和常玉龄，因为性别的不同，在家庭的地位就有了天壤之别。两个清纯可爱的孙女虽然对老掌柜也是十二分的尊重，早晨请安，晚上问安，可非但没有得到哥哥们那样的宠爱和生活待遇，还在刚刚五六岁时，就开始接触作坊里的活计，用现在的话说，就是已经上岗，成了家庭企业的小童工。两个小姑娘从童年开始就为"葡萄常"的家业服务出力。她们童年时期的痛苦与快乐都与"葡萄常"、玻璃葡萄的命运紧紧连接在一起。她们的童谣是依偎在姑姑们不停忙碌的臂膀下学会的，她们稚嫩的小手最早接触的是一颗颗半成品的玻璃球，她们模仿的形态是姑姑正在攒活的样子，她们朝夕相处的是"葡萄常"作坊的一道道工序，她们耳闻目睹的是有关老常家女人命运的悲欢离合……

　　都说穷人的孩子早当家，而"天义常"作坊的女孩子呢？虽然不愁吃穿，但却早早地分担起家庭劳务的担子来。在常弘家里保存的老照片中，我看到一张常玉龄与常弘姑姑常秀珍的照片。

　　这是澳大利亚著名摄影家海达·莫理循的作品。时间大约是在20世纪三四十年代，在他前往花市大街采访"葡萄常"作坊时，拍摄了常秀珍和常玉龄制作葡萄的工作情景。

　　两人当时的年纪就是十几岁的样子，正是豆蔻年华的好时节，但是

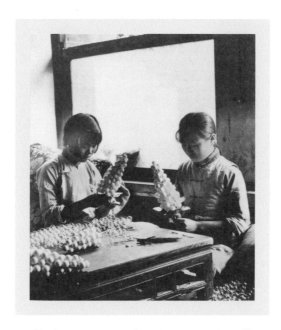

◎ 常玉龄（右）与常秀珍（左）在攒活 ◎

她们坐在炕桌旁，眼睛专注地盯着手中的玻璃葡萄，专心致志地攒着活。这让人感到她们不是在应付，不是在敷衍，不是出于无奈，而是非常真诚，发自内心地在干着自己很喜欢的工作。

两个妙龄女子，她们的装束很得体，不是什么简单的工装，所穿衣裳的面料也是当时最时兴的细洋布，马甲的做工精致不说，还是相当讲究的库缎面的。但是当笔者想到她们从那时起一直做到白发苍苍时，不禁感叹后来大文人邓拓专门写给"葡萄常五处女"的那一句诗词，"损了红颜"。

她们这样做是出于什么原因呢？是女孩子懂事早，小小年纪就知道要为家里分忧解难，还是天生就对玻璃葡萄这个行当情有独钟？有一点可以肯定，封建家庭男尊女卑的观念对老掌柜常在的影响是毋庸置疑的，即使不是强迫，也是有所要求的，要求女孩子去做这个事情。那时的女人不但没有社会地位，在家庭里也没有多少话语权。当然，这不过是笔者的一种推测，准确答案如今已经无从考证；但是从客观上看，老常家如果没有女人的支撑，怕是早就塌掉半边天了。一般说来，所谓家丁兴旺，就是因为有了可以支撑门户的男人；可在老常家，家业的维系与发展，女人功不可没，甚至可以说不同凡响。

三、溺爱造成的家道衰落

1930年，也就是民国十九年，是老常在一家矛盾总爆发的一年，也是"葡萄常"这个四九城里知名料器作坊发生重大变故的一年。从政局上看，北京城这一年从头到尾一直没有消停过，是动荡不安的一年。

3月18日，蒋介石的驻北平总司令行营卫队被阎锡山指挥的晋军缴械。国民党中央在北平的宣传机关被山西帮一一查封，紧接着，由南京政府控制的铁路、邮电、报刊等也一一被阎锡山的晋方接管。被阎锡山操纵的北平政府公开宣布：与南京的中央国民政府断绝关系，自立税则，独立收税。一时间，北平城里山雨欲来风满楼，军队剑拔弩张，街头巷尾都充满了火药味，老百姓人心惶惶，买卖人心里更是十五个吊桶打水——七上八下。

在南京的蒋介石急忙调兵遣将，9月18日，少帅张学良向全国发出护蒋通电，随即率领东北军入关。三天的时间，长驱直入，一下就打进了北平城。10月3日，东北军在北平执掌权柄。军阀混战，百姓遭殃，北平的经济基础本来就十分脆弱，这一来工艺品市场越发萧条起来。

靠市场吃饭的"葡萄常"一家，这一年显出艰涩之相，生活上已经捉襟见肘，买卖上不见进项，开始吃家里的老底子了。老爷子常在虚岁77了，依然是一家之主，在常家作坊和常家大院里依然是一言九鼎，说一不二。什么原因呢？除了他铁定的家长位置，就是制作玻璃葡萄关键工艺的秘方还牢牢握在他手里。老爷子守口如瓶，秘而不宣，那亮晶晶的葡萄是怎么结了一层白霜的，是外人猜不透的一个谜，也是常家的儿女们还不能掌握的一个最为关键的技术环节。常桂福在老爷子高兴时曾经开玩笑说："您可别带进棺材里去。"老爷子正色道："放心，我咽气前总得传下去。可传给谁我还没想好呢！"

笔者看到常在的一张老年时的照片，颇有大户人家一家之长的风度，器宇轩昂，不怒自威。那是在冬季一个天气尚好的日子，背景大约是常家的房门前，那时常家的房子已经是青砖大瓦，老常在蓄着三缕花白的长髯，头戴一顶非常时尚的缎面瓜皮帽，穿着厚厚的棉袍，右胸前悬挂着很时髦的超薄怀表，怀表链更是精致讲究，除了挂表之外还有其他闪着金属光泽的小饰件，左手挂着一根齐肩的桃木手杖，小手指的指甲修剪成狭长状。一眼望去，就让人感到是一位家道殷实、很有主张的长者。

在常家的大家庭里，老爷子是绝对权威，无论是谁也不敢和老爷子

葡萄常

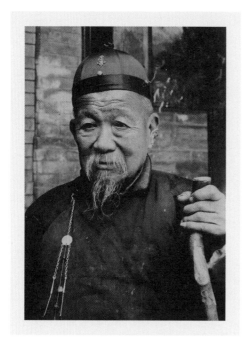

◎ 韩其哈日布·常在 ◎

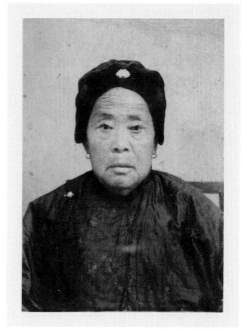

◎ 常在夫人 ◎

犟嘴，作坊的日常事务由伊罕布打理，但是大事情，老爷子还拥有最后的决定权，俨然是大公司董事长的派头。

老常在享受着天伦之乐，没有日常烦琐事务打扰，平常就是遛弯儿、品茶逗着孙子玩。老常在对他的四个宝贝孙子，依然是听之任之，百依百顺。从常理说，爷爷心疼孙子，无可厚非。可凡事有个度，不能"出圈儿"。老常在心疼孙子就是出了圈儿，溺爱得孙子们为所欲为，有时甚至到了胡作非为的地步。俗话讲"富不过三代"，看来是有道理的。常玉龄在回忆当年的情景时曾经提及："华光普照"这哥儿四个经常打着"天义常"的旗号去借钱，要不就是偷姑姑们做好的葡萄拿出去卖。最后干脆偷家里的东西往当铺里送。大爷干生气也管不了，大姑桂福为几个侄子的事常跟大爷争吵，最后觉得无望，1930年，已经36岁的桂福一气之下削发出家当了尼姑……

从这字里行间，我们不难想象当年"葡萄常"一家已经乱到了什么地步。"天义常"是个金字招牌，尽管大清国已经亡了，但是西太后

所赐的匾额依然存在，"天义常"在人们的心目中依然象征着料器玻璃行业的优质品牌。可善良的人们哪里想到，老常在的孙子们竟然瞒着家里人以"天义常"的名义在外面借钱赊账。他们借钱干什么？是投资开商号，还是购买原材料？肯定不是。如果是为了"天义常"的发展，是为了老常家的生意买卖，就是有些失误，作为长辈的姑姑们也会原谅的，也不至于和扎伦布反目。那么，他们是怎么成为姑姑们的切齿之恨的呢？

当笔者翻看当年的老照片，看到常家这几位少爷的模样和神采之后，竟然对他们姑姑的指责感到疑惑了。照片上，这几个小伙子个个是风流偶傥，仪表堂堂。从他们的眼神中，我感觉他们一定是知书达理、深明大义的青年，怎么也让人想象不出他们会干出在外面借钱赊账之事。但是，当把几位少爷置身于当时的社会背景之下进行分析时，笔者很快也就有了一个比较清晰的思绪，找到可以令人信服的解释了。

有道是人以群分，物以类聚。"天义常"是出名的大买卖人家，自家少爷生活的圈子，接触的朋友会是一些什么人呢？肯定是大户人家，有钱人家的少掌柜、阔少爷。这些人在一起干什么，聊什么，怎么玩，到什么地方去耍，去享受，去恶作剧，稍微过一下脑子就可以猜测得到。比谁有钱，比谁敢花钱，斗富，争风吃醋，这些应该是习以为常的小儿科吧？富人家的子弟日常做这些小游戏似乎是天经地义的。他们瞒着家里大人，在外面花天酒地，一掷千金。但是，活跃在这个圈子里的年轻人经济实力肯定还是参差不齐的。有的家庭确实有钱，富可敌国，足够儿女们折腾；也免不了有打肿脸充胖子，硬充大头蒜的主，本来已是囊中羞涩，入不敷出，却还要表现出牛气冲天、日进斗金的派头；有的勉强可算是殷实人家，却全然不顾家里挣钱的艰辛与不易，偏愿意在这个人头堆里混，照样是出手大方，花钱如流水。那么，"华光普照"这哥儿四个该算哪一类呢？他们大约不会考虑家里的经济来源，更不会掂量兜里有几两银子再请客喝酒。因而一旦家里将银子"断供"，或是家里所给的零用钱不足以满足他们的花销，他们只会手心朝上——和家里老子要。一旦家里不给，没有要到怎么办？那可就要想歪主意了。话

说回来，扎伦布膝下的这小哥儿几个，在那么一个生活圈子里混，没有吸毒抽大烟，没有赌博嫖娼就已经不错了。真要是五毒俱全，相信老常在也不会姑息迁就几个孙子的所作所为。说到底，在那个社会阶层，那样的生活圈子里，出现这类问题或者说情况，应当是很正常的事情。要说几位少爷犯了偷，可也没有偷别人家的东西，而是拿了自己家的玩意儿去当铺，那能叫偷吗？比在外面坑蒙拐骗还不知要强多少。这或许就是老常在当时的想法。

四、常家有本"难念的经"

作为当父亲的扎伦布，是读书人，知书达理，自然明白尊老爱幼的道理，他不可能与老爷子争执什么，他要孝顺；对于儿子在外面的所作所为，他不可能充耳不闻，也不可能一无所知，他私下里很可能是要对孩子训斥一番的，要讲量入为出的道理。可是这几个让老掌柜惯坏了的孩子听得进父亲的教诲吗？肯定是置若罔闻，有爷爷给撑腰，他们几乎是毫无顾忌，甚至肆无忌惮，即使父亲要施行"家教"，爷爷一旦出面，肯定就会烟消云散。这让扎伦布这个当父亲的干生气没有辙，一筹莫展，束手无策。

然而，老常家是个大家庭，这几个小子的所作所为，老爷子护着，扎伦布装聋作哑，可还有姑奶奶们哪。耳闻目睹这几个孩子的所作所为，或者说是胡作非为，姑奶奶们不干了。再这样下去，不说这几个孩子的前程完了，老常家多年积攒的家业也要毁了。大姑奶奶常桂福忍不住了，找扎伦布诉说自己的看法，强调事态发展的严重后果。然而，扎伦布是个极要脸面的人，对于妹妹尖锐的批评，若从道理上讲，他是无话可说，但心理上他逆反，他不愿接受。我的儿子，用得着你们操心吗？他还要摆一摆家里老大的谱，显示一下当哥哥的威严。他有些自以为是，以为自己读过"四书""五经"，明白礼义廉耻，是见过世面的人，要说能说，要写能写，对付整天埋头干活的妹妹还不是轻而易举吗？对于妹妹在他耳边的絮叨，他根本听不进去，只是找了一些借口敷衍。谁想，常桂福可不是那么好糊弄的，扎伦布低估了妹妹的智商。常

桂福根本不听扎伦布敷衍的那一套言辞，而是用事实说话，将"华光普照"这几位小爷的可恶行径一一列举，质问扎伦布：你这当爹的就这么迁就，就这么纵容吗？

扎伦布脸色难看，还是强词夺理进行分辩。常桂福越听越不像话，觉得扎伦布简直是把她的好心当成了驴肝肺，一气之下，拉着扎伦布去找老爷子。兄妹俩的官司打到了老爷子的面前，老常在一看常桂福不依不饶的样子，少不了要替儿子开脱两句。更何况，老爷子打心眼里就溺爱几个宝贝孙子。事态还不至于那么严重吧？这丫头是不是有点儿危言耸听啊！"天义常"的家业不至于让这几个毛头小子几天工夫就给败光吧？老爷子心想。

常桂福说，我们姐儿几个在家里没白天没黑夜的，只要活儿紧，人家订单下来，我们起五更睡半夜，手指头扎得快成筛子眼儿了，我们说什么了，为了这个家嘛。可有一条，不能让他们几个孩子在外面丢人现眼，赊账欠账不说，还把我留在身边的样品给偷着送了当铺。这话是怎么说的呢！我们一年到头挣来的血汗钱，让他们一宿工夫就给挥霍去不老少，老常家这点东西禁得住这么折腾吗？

老常在就烦女儿家絮絮叨叨，他拿起一家之长的做派，立马板起了脸，呵斥道：这个家是我当还是你们当？孩子花俩钱我不心疼，还轮得着你们说三道四？女儿家家的，能在家干一辈子吗？我还得指望常桂馨，指望着常桂臣，指望小子们给我老常家传宗接代！"天义常"的买卖早晚也还得传给"华光普照"不是？你们女孩子，早晚也得出嫁，早晚也是泼出去的水。你们现在给老常家出力不假，可我能指望你们一辈子守着"天义常"，永远不出门子了吗？

常桂福满以为"官司"打到老头子这里，会让扎伦布低头，可一听老爷子说出这样一番话，不由得气不打一处来。她回想这些年自己的辛酸痛苦，不禁心潮起伏，可碍着家教礼数，竟然一时语塞，说不出话来。多少年了，老爷子总拿这话填和人。常桂福为了这个家，为了"天义常"的生意付出的还少吗？如今已经是36岁的人了，36岁的大姑娘还没有出门子嫁人，还不顾家吗？老爷子旧话重提，又挑起这个话头来，

葡萄常

这可是如针扎她的心窝呀。

常桂福是嫁不出去的人吗？常桂福是没人要的烂白菜吗？绝对不是。北京老话讲究一个"有剩男没剩女"。不用说"皇帝的女儿不愁嫁"，就是"天义常"家的闺女会愁嫁不出去吗？不说常桂福的模样长相如何俊俏，就凭老常家殷实富庶的家境，只要声言女儿要找婆家，那说媒的还不踏平门槛？可为什么常桂福快半辈子的人了，还留在家里，没有出阁呢？

那时候青年男女的婚姻，还是"父母之命，媒妁之言"。说到底，常桂福的婚事还是老常在不上心。老常在为什么不上心呢？他是真舍不得出那点嫁妆？当然不是。还不是舍不得人嘛。为什么舍不得？这孩子可是摇钱树啊！常桂福从小就在"天义常"的铺上做活，熟能生巧不说，还天生就是干这路活儿的能人，是高手。经她手出的活儿那是干净漂亮，拿出去一准是个好价钱，没得挑。她所担当的那几道工序，换了别人，说什么也不行。就这么能干的技术工人，搁在今儿，大约已经属于高级技师水平。老常在心知肚明，作为精明的老板，他当然知道这个技术能手的价值，他怎么可能舍得把常桂福送走嫁人呢？就因为老常在的这个心思，常桂福的婚事总被这样那样的借口一年拖一年，从十几岁一直拖到了30多岁。常桂福同年龄的闺中女友，不说早谈婚论嫁了，孩子也已经有好几个了。说白了，常桂福的婚姻大事，是老爷子生生耽误的。

话说回来，老常在是打心眼里不愿意常桂福出阁，可也不排除常桂福自身的原因。老爷子有男尊女卑的思想，女儿受封建礼教影响颇深。在那样一个家庭环境里，她不可能冲破这道樊篱。常桂福有没有自己的心上人，有没有异性朋友，我们不得而知，那属于个人隐私，更何况对一位日后虔诚的佛教徒，我们更不能妄加猜测。常桂福的两位妹妹，常桂禄与常桂寿在同外人的交谈中也尽力回避这个话题。但是，常桂福不呆不傻，容貌端庄，家境殷实，难道她就不希望有一个属于自己的家，有一个心目当中的如意郎君？想，肯定是想过，但也肯定是没有开口讲过，至少是没有和父母讲过。做父母的，如果没有问过，那也不可能。

这是那个时代做父母的责任，女儿的婚姻，是父母应当操持的人生大事之一。可是，当老常在问及这桩事情时，常桂福怎么回答的呢？她或许会违心地说："着什么急呢？我不找。"

殊不知，这样的回答正中老常在的下怀。他巴不得常桂福这样回答，这样一来，当外人问起常桂福的婚姻时，他就可堂而皇之地答复人家：闺女说啦，不急，还想在家多待几年哪！有了这样的话语搪塞，老常在就可以不受良心的谴责，心安理得地指使常桂福干这干那，继续为"天义常"的料器玻璃玩意儿"奉献"青春。谁承想，这一年复一年，年年何其多？光阴似箭，常桂福回过头来一看，已经是人近中年的老姑娘了。年轻时选择余地大，便不着急，一是想好好挑挑，找一个称心的情投意合的郎君；二是要找一个好人家，不能进了门吃不上喝不上，受苦受罪。要是那样，还不如就在家里当这个衣食无忧的姑奶奶呢！

也许就是这样的想法，导致常桂福拖到了36岁还没有出阁。如今时过境迁，自己的条件差了，轮着人家挑自己了，这么大岁数了，还能有什么好人家的小伙子找自己？要勉强凑合，那还不得出门就当妈？索性，与其凑合找一家，还不如就这么生活自在。

可这一回，因为家业，因为传宗接代，老爷子居然讲出这么难听的话来，这可说到了常桂福的伤心处——这不是往常桂福的痛处撒盐吗？

不同寻常的抉择

一个涉及命运和前途的决定，总不会是轻而易举的。哪个人不希望自己的一生幸福美满，哪个姑娘家不渴望这辈子找一个如意郎君，恩恩爱爱，生儿育女？

然而，常家女子却作出了外人难以想象的抉择。这是为什么？

"天义常"的老掌柜偏偏同意了女儿对命运的选择，定下了外人不能理解的祖训和规矩……

一、"福"姑娘削发为尼

常桂福是一位刚强的女子，她不愿当着人流泪，一转身偷着擦拭眼泪。抬眼一望，不想正对着佛龛，与端坐的观世音打了个照面，她的内心不由得一动，心想：莫非这辈子与佛有缘。想到这里，她热血往头上涌，侧身看了老爷子一眼，见老爷子若有所思，可绝没有劝慰闺女几句的意思。于是，她冲着老爷子气愤地说道："好哇，你就指望你的'华光普照'吧！没有我们'福禄寿'姐妹三个这些年挣命，'天义常'就得天义无常！"说到这里，一跺脚，就冲出了院子，一阵风似的跑上了大街。

老常在见状还是不以为然，没有太在意。以为这孩子气性大，以前也不是没有闹腾过，等过两个钟头，气消了也就烟消云散，该忙什么还忙什么了。没承想，到了该吃晚饭的时候了，常桂福还是没有回来，这才让常桂禄和常桂寿上街上找找去，嘱咐姐儿俩说："劝她两句得了，也不是三岁两岁的孩子，老大不小的，让侄子侄女怎么看，还跟爹怄气不成？"

老常在根本没有想到，常桂福这一走，出了家门竟然走进了空门，削发出家为尼去了。老常在听到这个消息，一开始还不大相信，以为这

丫头又在吓唬人。当看到剃度之后的常桂福穿着袈裟戴着佛珠，进门来辞行时，犹如晴天一声霹雳，让老常在不禁老泪纵横。孩子啊，你爹对不起你，你爹糊涂啊！

这时的常桂福已经心静似水，对老爷子说，这件事儿我也不是想了一天两天了，我有佛缘。

老常在痛心疾首，口中喃喃："不行啊不行，福不能走，福走了那'禄'和'寿'怎么成？福、禄、寿缺一不可啊！"

看着老爷子伤心的样子，扎伦布和伊罕布也坐不住了，上前对父亲好言相劝，对妹妹常桂福一再赔不是。

扎伦布嘴上赔不是，可心里却在想："走了正好，少一个'事儿妈'，家里这回可清静了。"

伊罕布心里可真不是滋味。全家老小十几口赖以生存的"天义常"作坊，这不塌了一大块？这些年来，虽然说是他掌作，可他心里明镜似的，假若没有常桂福，没有福禄寿这姐儿仨鼎力相助，把握着每一道工序，全身心地参与经营，"天义常"的日子哪能过得去那么多的沟沟坎坎？

伊罕布这些年着实不易，每天火里水里的忙活，心力交瘁，他何尝不希望大哥和几个侄子上来帮一把呢？要说"华光普照"，已经老大不小了，同样的年纪，穷人的孩子早就当家自谋生计去了，可老常家呢？不指望孩子早早就接班干作坊里的活计，可也不能花钱如流水，在外面胡作非为呀？尽管他对几个侄子的所作所为早有看法，但他不说。他没有儿子，不孝有三，无后为大。他就有常玉龄一个丫头片子，他能说什么？往后，老爷子百年之后，打幡摔盆不是还要靠人家"华光普照"吗？

常桂禄和常桂寿对大姐常桂福的这个举动也十分震惊。按理说，在一个大家庭里过日子免不了锅沿碰马勺，人与人之间不可能没有个阴晴圆缺，此事古难全。相互谅解一下，也就过去了。但是，对于是非曲直，如果自家人本身不清，还真是清官断不了这档子家务事。就说对待"华光普照"这四位少爷，若是"外甥打灯笼"——照舅（旧），继续

这么折腾下去，自己的前途未卜不说，这"天义常"的牌子那还不砸在他们手里？老爷子千辛万苦创下的这份家业不容易，可要说败了那还不快吗？眼下能把家里值钱的玩意儿往当铺送，再没辙，还不敢卖房子卖地呀？

姐儿几个私下里议论过多少次了，这个家要真交给"华光普照"，非毁了不可。这几个小爷哪个让人省心，哪个是踏踏实实过日子的主？哪一个往家里拿进来过一根柴火棍儿？光出不进，那日子长得了吗？说是这么说，这姐儿俩还是想，不管怎么样，老爷子还在，凡事老爷子做主，走一步说一步吧。哪料想，大姐和老爷子闹翻脸，竟然出家当了尼姑！这件事情的爆发，不能不让她们考虑往后的日子该怎么过，她们也是让老爷子摁在家里还没有出阁，还没有谈婚论嫁呢。大姐遁了空门，往后我俩怎么办？事情走到这个份儿上，那就得认真掰扯掰扯，是该拿到桌面上说一说啦！姐儿俩一商量，决定明个儿一早就和老爷子摊牌。

二、一石激起千层浪

常桂福这么一跺脚，出家为尼，对老常在着实是一个震动，甚至可以说就是一个沉重打击。他夜里睡不着，也在考虑"天义常"的明天，他创下的这份家业的未来前景。他想，这个家不能就这么稀里糊涂败了。可是，这几个孙子能干这个行当吗？他们是这个材料吗？要让他们抱着火炉子去熬料器，那个苦和累，他们那细皮嫩肉的，肯定干不了。让他们吹玻璃珠，那活儿也是太耗费精气神。那么，攒活、蘸青呢？男孩子哪有那个耐心呢，坐不了一袋烟的工夫，就得抬屁股换地方喝茶去了。思来想去，老常在感叹：这"葡萄常"的绝门手艺真要是交给"华光普照"，他们还真干不了。可那怎么办？要是就让他们管住秘方，把握住工艺当中最要紧的地方……嗯，这法子或许还行得通。

当常桂禄和常桂寿姐儿俩和老爷子说起"天义常"日后的前途时，老爷子把自己的想法和闺女们交了底。姐儿俩一听连连摇头，说："您要把咱家的绝门秘方交给他们？您就不怕一旦他们没有了喝酒的钱，敢把这家传的秘方换酒喝？"

老爷子犹豫了，他开始认真思考。这可关系到"天义常"的根基，牵扯到老常家的将来啊。无论是国家还是单位，接班人的事情历来是关系生死存亡的大事，就家庭来讲，续香火传宗接代，门庭能否兴旺也是同样的道理，特别是有着商业秘密和技术机密的私营企业更是如此。

"华光普照"小哥儿们也在琢磨着家里的买卖。他们别的不明白，可知道"天义常"的买卖是棵摇钱树。如果把握住"天义常"这棵摇钱树，那往后的小日子还用发愁吗？他们一天天地长大，一天天学得会花钱，他们也要结婚，也要娶妻生子，而这些，都得要钱支应才能行啊。可这钱怎么就能到自己的兜里呢？他们知道家里的买卖是来钱的道，可却不知道这桩买卖有多么辛苦，有多少难题要人来解决。他们找父亲扎伦布嘀咕，能不能把买卖里的钱按照比例劈给他们几个，或者是按天、按月地从柜上支份子钱……扎伦布哪能做这个主，就让他们去找爷爷说去。老常在对孙子们提出的事情从来是百依百顺，然而这一次没有。他说要好好琢磨琢磨。不过，他让孩子们放心。他答应孙子们："爷爷的产业早晚还不是你们的？怎么给你们，总得给你们一个说法。"

常桂禄和常桂寿这姐儿俩这时候坐不住了。常桂寿在姐儿仨当中是最有心机的，善于动脑筋，有主意。常桂禄则是敢说敢干，敢作敢为的女中豪杰。与姑姑们一直亲密相处的常玉清和常玉龄眼下也看出了火候，有事没事便凑到姑姑的房间里，听姑姑们闲聊。这一年，常玉清24岁，常玉龄刚过了19岁生日。

常桂寿当着俩侄女的面对姐姐讲："甘蔗没有两头甜。咱们老常家的姊妹也不能两头都占。"

常桂禄说："咱们姐妹之间的事儿就别藏着掖着，你就竹筒倒豆，直截了当说吧。"

"两条道这不明摆着嘛，要图清静，咱们赶紧操持，找一个差不多的人家，嫁人，走人。眼不见心不乱，老常家就是翻了天，也躲得远远的。这叫明哲保身……"

"那第二条道呢？"常桂禄感情有点儿激动地追问。

"为了咱常家的手艺，为了'天义常'这金字招牌，瞎子害眼——

豁出去了。咱们姐妹终身不嫁，就当一辈子老姑娘了。"常桂寿语音中带着无奈和不尽的悲怆。

常玉清和常玉龄小姐儿俩身体不禁一阵战栗，两人相互对视了一眼，欲言又止。她们此时的内心已经是翻江倒海，姑姑们的今天不就是自己的明天吗？

常桂禄低头沉默不语，老话讲，女子无才便是德，相夫教子就是女人一生的追求。可老常家的女儿不是这个命啊。她不禁长叹一声："咱们姐妹命苦哇！"她心里知道，妹妹提出两条道绝不是一时的冲动，妹妹肯定是琢磨些时候了。何去何从，今儿可是面临一辈子的路怎么走的大事啊！

常桂寿似乎已经有了主意，进一步说道："老常家走到今天不容易啊。咱们能让这绝门的手艺眼瞅着就这么毁了吗？"

猛地，常桂禄抬起头来，看了一眼常桂寿，转而又扫了一眼，眼巴巴看着自己的两个侄女，她沉吟了片刻，一拍大腿，朗声说道："为了咱们常家的手艺，为了'天义常'的买卖，咱豁出去了，这辈子咱就不出阁，当一辈子老姑娘！"

常桂寿心里早就有了底，说："就这么在家过日子，挺好。出门子给人家当媳妇，还没有咱们这么活着自在呢！"

常桂禄叹息道："天义常天义常，讲的就是天义。咱们这辈子没有做媳妇的命啊！"说着不禁热泪盈眶。

此情此景，让常玉龄和常玉清不由得生出一股冲动，她俩抢着说道："我这辈子也不出嫁了！"

"我就跟着姑妈过，伺候姑妈一辈子！"

常桂寿闻言连连摆手，劝阻道："我们这是无可奈何，没办法的办法。你们的前程还远着呢。先别这么说。"

常桂禄倒对侄女的义举很赞赏："老常家的闺女都是女中豪杰！"

老姐儿俩和小姐儿俩一商量，当即决定去上房找老常在说话，把她们的"集体决定"告知给"天义常"的掌门人，告知"葡萄常"秘方的持有者。老常在望着闺女和孙女，半晌没有说一句话。这是在他的意

料之外可又是在情理之中的事，也给了几天来一直困扰他的难题一个答案。说起来，孩子们走到了这一步，和他这当老子的不是没有关系啊！他能说什么呢？他知道孩子们的脾气秉性。他明白，孩子们的这个表态不是随便说说的玩笑话，这是深思熟虑的决定。这是筹划一辈子的大事情，这是决定今后一辈子要走什么路的人生大事啊！

三、一切为了"天义常"

当年花木兰替父从军，那是义举；今天常家门里出了这么一档子事情，算什么？这分明是为了老常家的前程毁掉女儿一辈子，这是多么大的牺牲啊！老爷子点头不是，摇头也不是，左右为难，长吁短叹，举棋不定。

一连几夜，老掌柜翻来覆去睡不着。他没有想到，老常家会有这么一出戏。他瞻前顾后，反复考虑；他左右摇摆，拿不定主意。这个抉择确实太难了，整个北京城没有这个先例，整个中国的手艺人代代相传，可有这么相传的吗？没有，至今还没有听说过。要是没有儿孙，也还情有可原，要是千亩地里一棵苗，就一个儿孙，也还好说；可老常家是人丁兴旺，子孙满堂啊！这个举动不合常理，这个举动没有先例啊！

可"华光普照"这几个孩子不是干这一行的材料，传给他们，真不让老爷子放心；可是，传给闺女，保不齐就到了外姓人的手里……

老常在面临前所未有的抉择，但他最终还是决定了。既然闺女为了"天义常"的牌子不倒、为了老常家的生意决计不出嫁，那传给闺女儿子还不一样了，说到底，"天义常"到头也还是老常家的。再者说，闺女已经表示要把这一辈子交给"天义常"，怎么着当爹的也得给孩子一个补偿不是？怎么补偿？那就是把秘方传给她们，把"天义常"的兴衰托付给闺女们！

这天一大早，一大家子男女老幼围坐饭桌旁，老爷子当着全家人的面宣布了自己的想法："咱们'天义常'的牌子是老佛爷给的，'天义常'天生就该是给女人预备的买卖。如今，我反复琢磨了，咱们'天义常'，还得靠女人接这个香火。男子汉老爷儿们不适合做这行当。就说

你们几个小子，谁能打坐似的一坐半天不动？老大名义上是干这行的，可主要是动嘴不动手。要是真动手干活，你能干几天？就是在家待上一袋烟的工夫，你就想往街上跑；老二是干了半辈子了，可累得这个模样，看着就让人心疼。老爷儿们干这个我看是折寿损精！我当年干这个还不是靠我额吉（母亲）帮助操持嘛！"

老常在慢条斯理，不紧不慢地继续说道："打今儿起，咱们的手艺，最要紧的那几手活儿，不传男，就传女；不传外就传内。媳妇就是媳妇，操持好家务是本分，不能插手咱'天义常'柜上的事情；只有常家不出阁的闺女有资格干这个。"

"我韩其哈日布·常在，打今儿就立下这个规矩。凡是我常在的孝子贤孙，是我常在家的闺女就要遵守这个规矩！传内不传外，传女不传男。"

老爷子声音不大，却是掷地有声。要知道，这是整个北京城，三百六十行的手艺人当中，没有一行立过的传授规矩，是中华民族传统工艺传承史中独一无二的规矩。

有人或许会想，老爷子的这番话一石引起千层浪，引起轩然大波。可是没有，一家人相当的平静。一方面这是老爷子的权威所在，没有人敢冒犯这个权威；另一方面，就"华光普照"哥儿几个而言，他们早已经掂量过自己的情况，他们不愿意干苦活累活。他们看到叔叔常桂臣每天精疲力竭的模样，就想敬而远之，当然不愿意成为叔叔的接班人。苦活累活让姑姑和姊妹们去扛，何乐而不为呢！

此外，老常在方方面面做得很周到。他私下里已经和孙子们交流过，他对孙子们说：

"咱们常家能不能改换门庭，就指望你们这一代了。爷爷常常想，咱们受过皇恩的家里就不能出将入相，就不能成王封侯？爷爷不想让你们代代都和爷爷一样成为臭手艺人，没听人家说嘛：'受不尽的烟熏火燎，穿一辈子破烂衣裳。'这一行没有多大出息，好男儿志在四方。爷爷让你们都进学堂，念书，就是不想让你们再受这个罪！"

老爷子的话简直是无懈可击，完全是为了孙子们的锦绣前程考虑。

这的确让儿子孙子无话可说，只有心服口服接受这个决定。他把这一行手艺为什么不传给儿孙的理由堂堂正正摆在了众人面前，为了杜绝传给外姓人家，他又明确了传内不传外，外姓女子进了常家门当媳妇，也不在可传的范围。再有一个原因不言而喻，就是常桂福的出走，削发为尼也为老爷子的决定作了充分铺垫，因而在外界看来不可思议的事情，在常家大院里却是顺理成章的了。

对于孙子们在外面随便花钱的事情，老爷子也有了一个说法。钱是挣来的不假，可挣来就是用来花的。花钱没有不是，可必须要量入为出，不能挣一个花俩。老爷子年逾古稀，但常家的大家长还是由他来当。人老了，越发对将来的事情放心不下，这十几口人的大家庭，上上下下，前后左右，谁敢说能一碗水端平？老大扎伦布自言没有那个本事，这常府里面又不像《红楼梦》的贾府有个王熙凤管家。因而，大家一致表示，老爷子在一天，就是老爷子当家，老爷子镇得住。老爷子要是走了，再说下一步。家有千口，主事一人，常家的一家之主，"天义常"的老掌柜还是常在，常老爷子。但老爷子会当家，抓大放小，日常的事情还是交给扎伦布去打理；"天义常"的玻璃葡萄、葫芦、老虎眼珠什么的生产制作还是伊罕布操持。

不过，大约就是从那一年开始，"葡萄常"制作的核心技术交给了常家的闺女，至少交到了常桂禄和常桂寿的手里。也是从那一年开始，常家的第二代和第三代女儿为家传的手艺作出了重大牺牲。

第四节

男人们留下的遗憾

　　1934年的北平，是山雨欲来的一年，但对老常在来说却是值得高兴的一年。农历八月二十五这一天，老常在有了重孙子，常玉华的大儿子出生了。老常在感到惬意，年过耄耋，四世同堂，这是祖上有德，让他颐养天年，尽享天伦之乐啊！

　　常在给重孙子取名常秀厚，其意希望孩子为人忠厚。忠厚传家久嘛。"洗三"的那一天，常家大摆酒席，名义上是为孩子来日发达，实际上是为庆祝老常家后继有人，前途无量。自从老爷子定下家规，将"天义常"的料器制作秘方交给了矢志不渝的女儿和孙女，家庭的主要矛盾居然因此迎刃而解。扎伦布和伊罕布分工明确不说，就是两房儿媳妇也只是相夫教子，料理家里的柴米油盐酱醋茶，对与"天义常"相关的生意一概听之任之，从不参与。这样一来，家里家外还真的相安无事了。

　　但是，当时的政局却不容乐观，社会的黑暗和动荡，让百姓人家很难求得一块净土安居乐业。1935年5月，日本政府向国民党政府提出对华北统治权的无理要求，并以武力相要挟。而国民党政府采取的策略，更是让国人无法理解。丧权辱国的《何梅协定》出笼，使中国在河北、察哈尔的主权大部分丧失。12月9日，北平学生为反对日本侵略华北和蒋介石对日的不抵抗政策，冲破国民党政府的恐怖统治，举行声势浩大的抗日救国示威游行。

　　在忧虑与不安之间，在愤懑与无奈之中，"天义常"的创始人，韩其哈日布·常在走完了颇具传奇色彩的人生之路，撒手人寰，驾鹤西去，享年82岁。用今天的眼光看，他留给子孙后代的有形财产有据可查，他留给后人的非物质遗产却是无法衡量。他在北京传统艺术史上最终留下一笔可圈可点的资产，但当年他走时，尽管是寿终正寝，却也留

下了不尽的遗憾。

一、所谓"四品"官的传闻

老爷子走后的一段日子里，一大家人依然在一个大院里生活，不说是其乐融融，和和美美，在外人看来，这"天义常"料器作坊，也是买卖兴隆、人丁兴旺的大户人家。

很快，常家第四代的队伍壮大了，常秀宽、常秀忠等人也先后来到了这个世界。

按常理说，老爷子驾鹤西去，本应当是老大扎伦布当家接班。扎伦布与伊罕布虽然是一奶同胞，亲哥儿俩，脾气秉性却有天壤之别。作为老大，扎伦布一直就是老常在的"培养对象"，不是培养成为手艺人，而是希望他出人头地，在外面混个一官半职的，以图改换门庭。那年头，官本位思想非常普遍，老常在也不能脱俗，他不惜本钱，甚至请先生来进行"家教"，今儿个念私塾，明日上洋学堂。在家教和念私塾阶段，相信哥儿俩在这方面的待遇没有太大的区别。但是作为重点培养对象，扎伦布上了洋学堂，而伊罕布则留在家里跟老爷子学起家传的手艺。老爷子不是有私心，偏一个向一个，而是认为，老大老二总要有个分工，不能全去图谋读书当官，而丢了自己门里的看家本事。因而决定了伊罕布埋头钻研"葡萄常"的技艺，而扎伦布的目标则是进入官场，向仕途发展。

那时进入官场确实有"学而优则仕"之说，如果出国留洋回来，有个博士之类的头衔，到哪个衙门当差，混个一官半职的也是有的；但是相当一些人则是拿钱买官，或者是凭借裙带关系之类打通关节。扎伦布呢，要说学问，没有出国留洋，在北京的学堂念了几年，也没有读到大学。凭借老爷子的关系到哪个官府找一个差事似乎也不是不可能，但要是当个入品的大员可就不是容易事了。进入那个社会的官场是需要"十八般武艺"的，什么投机钻营、溜须拍马、无中生有、夸夸其谈，那得样样拿得起，门门精通。照理说，老大扎伦布不是智力低下的人物，他能看出火候，有些手段他也不是不能做，可有的他却做不来。他

葡萄常

出身于这样一个正统的手工业主家庭，处世做人的原则在他进洋学堂之前就成形了，他很难逾越，很难适应官场那一套虚伪的表演。因而，转了一大圈，他最终还是回到了"天义常"，回到了本应是他生活的圈子中。

在花市大街老手艺人的圈子里，有一个关于扎伦布"回归"的传闻。说是本来人家上面给了他一个四品大员的官衔，"可这小子书生气，说是我们家有买卖，我得照看家里的买卖。生生给辞掉了。你们看这孩子的出息，天生一个耍手艺的，本性难移。"

笔者多方查找史料，没有找到相关的佐证依据。然而，传闻不可能空穴来风，肯定是有其缘由的。那么，此说是怎么来的呢？

捕风捉影，或者根据某人信口开河的一句话进行演绎，再经过"胡同文学"艺人的深化加工，这个故事就变得活灵活现起来，能够让很多听众感觉或是认为，可能就是这么一档子事儿。扎伦布"四品大员"故事的出炉大抵如此。

扎伦布在外面闯荡多年，要说一无所获，灰溜溜地回到花市大街，那还不是臊眉搭眼的？如何面对江东父老？扎伦布没进家门前肯定就想好了一个说辞。当他回到"天义常"铺上开始打理自己的买卖时，有好事者自然要问上一句，在外面这么多年，没有闹个一官半职的当当？扎伦布随口回答："嗨，给了个四品。可是让我出京，放的是外任。咱不是恋家嘛。我家里有买卖，哪离得开？就给辞了。"

此话当真？花市的手艺人圈子里，宁肯信其有，不愿信其无。这是咱手艺人的荣耀啊。看见没有，老常在家的大公子，四品官都当上了，因为家里有买卖给辞了。这说明什么？说明咱花市的买卖有多么大的吸引力呀！四品官都拉不走。前些年不是就有"摆个小摊，顶个县官"，做个什么买卖"给个省长也不换"之说吗？买卖人为求得心理上的平衡，就希望找到这样的例子。扎伦布回到花市的这个解释正好迎合了某些手艺人的心理，于是，这个故事不胫而走，传播极快极广。其实明眼人一看就知道其中有假。那时候不要说四品知府，就是七品官，还是"三年清知县，十万雪花银"，当官的家里有资产、有买卖的绝不在

少数，不然怎么会有官僚资本家之说呢？换一个角度讲，清王朝时，不要说四品大员，就是七品芝麻官也不是谁说说就能当的，至少要经过吏部，还要由皇帝颁布一道圣旨，以及一套复杂程序管着呢。

如果扎伦布不是在清王朝时期，而是民国初期进入官场倒不是没有可能。那时的北京，军阀混战，政权更迭极快，当官的犹如走马灯，这拨走了那拨来。今儿您是什么厅长，明个您可能就是拉洋车的了。要说那阵子，当个什么长也还真有可能，某个军阀为了拉拢人或者在什么场合说一句，跟我做官吧，给你个四品！换了个别的什么人，或许就应了下来。而扎伦布或许就会认真考虑一番，或者干脆就辞掉。为什么？因为他清楚：那个官当不了三天两早晨就得告吹，那把交椅还没有坐热，您没准就得身首异处。家里有好好的买卖不做，干吗去冒那个风险？

不过，不管怎么说，扎伦布用这个说法遮人耳目，也算是给家里人一个交代。证明老大把家里的买卖看得比当官还重要，是特别顾家的主。另一方面也给自己的儿女们，特别是"华光普照"提供一个在外面吹牛的资本。这或许不是扎伦布有意为之，但是却起到了这个作用。这几位公子哥生活的圈子里不是有当官的少爷们嘛，和官少爷一块儿混，为了不掉价，就说我们家的老头也是个四品官。半斤八两，这不就扯平了。要不，心理不平衡，怎么能在一个圈子玩呢。

二、是"华光普照"败的家吗

扎伦布要专门打理"天义常"的买卖了。怎么打理呢？如果真让他像老爷子似的把"人财物、供产销"全面管起来，别看不是千军万马，还真够他喝一壶的。他对家里的买卖不过是略知一二，不是很精通。如果伊罕布说，哥，那就全听你的，你说怎么干就怎么干。伊罕布一套拉手，扎伦布立马傻眼。他能知道怎么办？说不准就得出洋相，让外人看笑话。要是买卖搞砸了，赔了钱那可不是闹着玩的。这时候的扎伦布可不是光棍一条，他已经是拉家带口，五个孩子的父亲了。家庭的花销全指望"天义常"的收入，他可不能把家里的买卖当儿戏。他在这件事情上处理得很得体，实际上他只是当了"天义常"作坊的运营总监。他让

兄弟和妹妹们分工负责，各管一摊儿。照老例，男主外，女主内。女人不能在外面抛头露面，因而姑娘们操持家里攒活儿的工作，最重要的核心技术也在妹妹的把握之中——若不让妹妹操持，"天义常"哪还有像样的玩意儿上市？生产各个环节的总调度还是伊罕布全盘管理；外面支应的差事，以及购买原材料，销售产品则是他扎伦布一手负责。这么一来，干活的苦差事全交给了伊罕布和妹妹们，以及自己的闺女和侄女，而花钱收钱这些财物方面的事务则由他来亲自掌握。不过，扎伦布家里家外忙得也是一塌糊涂。兄弟姐妹之间能够相互理解，因而"天义常"的买卖虽然不如红火的年月，却也还可以维持。在常在老爷子去世后的一年多时间里，哥儿们之间相处也还融洽。

对于"华光普照"这四位公子，扎伦布照老爷子的遗嘱，打发他们到外面找事做，不让他们参与"天义常"作坊的经营。

要说四位少爷在外面整天胡混，不干正经事，也有点冤枉小哥儿几个。他们要挣钱，可不愿干苦力，大户人家子弟怎么也得混个体面一点的差事吧。可在那个动荡的岁月里，哪那么容易就能找到体面的事情做？事事要花钱，事事挣不来钱。

玉华、玉光两人已经娶妻生子，花钱的事情哗哗地来。要说在一个院子里住着，一个大家庭，风吹不着，雨打不着，饭来张口，衣来伸手，衣食无忧，养活儿子媳妇都不用自己操心，还有什么不称心的？可他们要交际，要出去混，哪一样能不花钱？朋友之间聚会，你不能老是蹭吃蹭喝吧？钱从哪儿来？还不是手心朝上，和老人家要。扎伦布没有断了他们每月的零用钱，可那毕竟是有数的，架不住少爷们的大手大脚。

姑姑们看不惯这几个小子大钱挣不来，小钱不愿挣，结果整天跑东跑西一分钱也挣不着。

没有钱了，哥儿几个还要应酬，还要打肿脸充胖子，怎么办？那就借贷吧。借了拿什么还人家？就拿家里的买卖说事呗。人家也知道"天义常"的买卖还行，就他借的那俩钱，"天义常"怎么也能够还得起，于是就放心大胆地借给了这几位少爷。没承想，这几位爷儿们不是当家

做主的人，没有办法从柜上支钱。欠账还钱，天经地义，人家当然不依不饶。这几位爷儿们到了走投无路没辙的时候，只得变法从家里变卖东西换钱还债。

这时"天义常"的买卖又是王二小过年——一年不如一年，在走下坡路。为什么买卖不行了？那时候，日本人占领东北三省，北平城到处是东三省流离失所的人群。就那个混乱的局面，谁有心买个什么装饰品呢？"葡萄常"的玻璃葡萄和葫芦之类的销路江河日下，眼瞅着在靠吃老底度日，哪还容得小哥儿几个把这买卖当成摇钱树，胡作非为。因而妹妹们短不了在扎伦布耳朵根子上吹风："你得管教管教'华光普照'啊。子不教，父之过！千万别让他们这么干，坏了门风。整天就这么瞎跑，能成什么气候？将来，我们还指望他们养老送终哪，小树要常修理，不修理那能成器吗？"

扎伦布何尝不想管教儿子，然而，儿大不由爹和娘。他的"忠厚持家""读书做官"的思想在孩子们的心目中已经没有什么吸引力和信服力。他只能敷衍妹妹们的不满，帮助伊罕布解决原材料的供给，尽力维持"天义常"买卖的正常运转。然而，当时社会风气败坏，局势动荡不安，从根子上动摇了手艺人生存的根基。换一句话说，即使没有这几位少爷的折腾，也很难维持"天义常"作坊正常的运转了。

1937年7月7日，震惊世界的七七事变爆发。尽管中国军队拼死抵抗，但还是没有挡住日本侵略军的铁蹄，没有一个月的时间，北平城就沦陷了。北平城的老百姓成了任人宰割的亡国奴。这时"天义常"的买卖犹如雪上加霜，一天不如一天。日伪政权的苛捐杂税层出不穷，不管是什么人都敢到"天义常"敲诈勒索。一门心思钻研手艺的常桂臣如今没有了精气神儿。多少年来，他潜心于玻璃料器的工艺制作上，他的志向和目标就是想在玻璃工艺上有新的突破，制作出几件超越前人的好玩意儿来。然而，山河破碎，兵荒马乱，常桂臣已经不可能平静地生活在他的玻璃葡萄的世界之中。当他发现自己无力回天，无法改变这个世界时，他变得绝望起来，郁闷、烦躁、心灰意冷、万念俱灰。他心力交瘁，继而一病不起。

葡
萄
常

　　1937年8月12日，当常桂臣最后一次给佛龛前的香炉续上香火之后，便静静地躺到炕上，永远闭上了眼睛。多少年了，他几乎天天不忘到佛龛前祈祷，为香炉续香。这一年，他刚刚49岁，还未到天命之年，志向未酬，撇下了大他3岁的妻子和刚刚26岁的女儿常玉龄，带着满腹愁绪辞别人间，魂归西天了。过去的婚姻，讲究"女大三，抱金砖"，老常在为伊罕布说媳妇时特意找了一位大他3岁的媳妇，就是这样，也没有让他们夫妻两人白头到老，荣耀门庭。

　　常桂臣的去世对"天义常"的买卖来说犹如发生了一场强烈地震，让所有在常家大院里生活的人有了天塌地陷之感。对扎伦布来说，就像失去了主心骨。他没有想到，弟弟会走在他的前头。他不知道，没有了弟弟鼎力相助的"天义常"还能支撑几天。为了表达对弟弟的沉痛哀悼，尽管家里的经济状况十分拮据，花费已经捉襟见肘，他还是决计要为送弟弟大操大办，不能草草了事。扎伦布是外场人，他不能让外人说他这当哥哥的对弟弟不仁不义，或者说不够意思。笔者从当年给常桂臣发丧后常家的一张老照片中感受到了那场丧事活动的规模。

　　这是1937年8月由常家特意请专业照相馆的摄影师拍摄的。常家的孙男嫡女为常桂臣守灵，披麻戴孝。寿材棺椁是半尺厚的柏木，请和尚作法事，请吹鼓手奏乐，挽幛写有"事业已归众口颂，典型堪作后人师"。其横幅是照相馆添写的一行文字：民国二十六年八月十二日常渭臣逝世伴宿之期全家摄影纪念。

　　从给常桂臣（伊罕布）发丧时常家合影的这一张老照片中，让人感受到了那场丧事活动的规模和场面。尽管那一年北平城的政局是内忧外患，民不聊生，但从那一件丧事活动上，还是让人感受到老常家不愧是大户人家，气派讲究，完全按照传统习俗规矩礼数行事。这其中常桂臣写成了常渭臣，就这一点，我曾经问常弘，她回答：照相馆给写错了。我想，照相馆怎么能够写错呢？常家识文断字的人大有人在，不会给摄影师传递错误的信息。那么，这个"渭"就有两种可能，一是老的传统，有点儿身份的人，在称谓上，有名还有字，常桂臣的"字"是什么呢？是不是渭臣？而这个"渭"，从字面上看指渭河[2]，为什么用这个

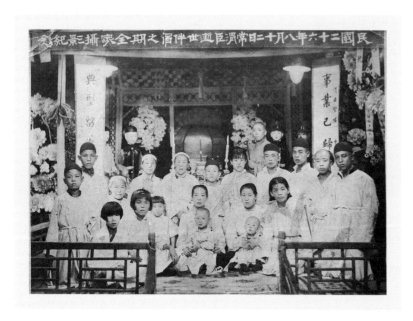

◎ 常桂臣忌日常家合影 ◎

渭字呢？笔者以为，主要是这个三点水。水在民间暗指财，财源滚滚是生意人的期盼，常家日后期盼的当然还是生意兴隆，财源不断。另一种可能，也是基于这样的期盼，常家主事的人故意写成这个字的。

从这张老照片中看得出，扎伦布在办理弟弟后事场面上，方方面面滴水不漏，可谓做足了文章。常桂臣九泉之下也该瞑目了。遗憾的是，"天义常"的生意从那时起越发显得没了底气，老常家的买卖加快走向了没落与衰败。

三、"天义常"与"葡萄常"的演变

老爷子走了，兄弟去了，常桂馨（扎伦布）责无旁贷，接过"天义常"掌作的位置。常桂馨在外面做事时用扎伦布的名字，可成为"葡萄常"的传人，成为"天义常"的大掌柜，他就得用常桂馨的名号了。大约就是从那时候起，"葡萄常"不是一个人的名号，而是"天义常"制作的料器玻璃代名词。一件料器玻璃玩意儿，人家说，您瞧上一眼，这可是"葡萄常"的手艺啊！"葡萄常"是谁？当然不是扎伦布，曾经是

老爷子常在，也曾经是伊罕布，这时候则可以说是"福禄寿"三姐妹和常玉清、常玉龄这个团队的简称。

尽管"天义常"的牌匾还存在，尽管常家的作坊依然经营着，但是"葡萄常"的出现说明与"天义常"的买卖已经有了小小的区别。"天义常"的买卖除了经营料器玻璃葡萄之外还经营别的工艺品，比如葫芦或者其他的仿真工艺品；而今，"葡萄常"则是"天义常"的代表作，是"天义常"当家的玩意儿。此外，"葡萄常"还有一层意思，那就是工艺的独到，是绝活，是独门的手艺。

有人讲，"葡萄常"与对传统手工艺人的称谓一脉相承。譬如"王麻子剪刀""花儿金""风筝哈""泥人张"等。笔者以为多少还是有所不同，花儿也好，泥人也罢，它是直白地说明了这个手艺人的专业，葡萄则不能说是专业，葡萄是一种水果，制作水果可又不是果农，按照传统说法应该是料器常或者是玻璃常，怎么单单拿出制作葡萄这一个品种做名号呢？如果按照这个说法，那"花儿金"，如果牡丹花制作独到，应当称作"牡丹金"，泥人张如果美女塑得妙应当称为"美女张"了？显然，不是这个原因。那么，"葡萄常"究竟是什么？笔者以为，就是指葡萄制作的独到工艺。当然，也泛指这种工艺的制作人。还有一种说法，笔者曾在一家媒体的专题报道中看到，说是时任北京市市长的彭真将"天义常"改作了"葡萄常"。但是，在正式档案资料中并没有这个记载；不过，邓拓倒是在看过"天义常"的牌匾之后题写过"葡萄常"的牌匾。邓拓后来曾担任北京市委文教书记，也是北京市的领导。或许是街头传闻由市委领导题写"葡萄常"，演绎成了彭真的手迹吧。实际上，"葡萄常"的称谓在新中国成立以前的花市大街就已经流传很长时间了。

"葡萄常"名声的提高，实际上正说明了"天义常"作坊的没落。用现在的话讲，"天义常"作坊是有一定规模的私营企业，而"葡萄常"则说明常家生意已经沦为个体经营者。从经营品种和生产规模上已经不可同日而语。当然，在20世纪中后期将"葡萄常"定为一个生产车间和一家公司以后，其概念和内涵就不是民俗文化可以解释的形式了。

当时的北平城已经沦陷，在日伪统治之下，"天义常"的日子能够好过吗？为了维持生计，为了常家这个大家庭的生存，为了老婆、孩子，一家三代十几口人继续生活下去，常桂馨竭尽全力，支撑着"天义常"铺子不倒，千方百计保留"天义常"铺面的存在。"留得青山在，不怕没柴烧"，这是维系他坚持下去的信念，也是劝慰亲人们的一句口头禅。

面对日伪政权的恐吓勒索，常桂馨敢怒不敢言，不求发财，但求"天义常"的这块匾不在花市大街掉下来。面对物价飞涨，原材料奇缺，销路滞缓的现实，不要说谋求"天义常"作坊的发展，就是一家人的吃喝也是吃了上顿没下顿，大米白面甭想了，就连喝混合面粥也是朝不保夕。

都说患难见真情，老常家在这几年里，内部的纠葛让位于对外的矛盾，常桂馨在两位妹妹的辅佐之下竭尽全力；全家上下相互扶助，相互理解，共赴国难，共渡家中的道道难关。虽说"天义常"的生意一年不如一年，可总算没有关张，勉强维系着老常家十几口人的生计。

眼瞧着迈过了1944年的门槛，日本侵略者在中华民族的持久抗战之下快要招架不住了，北平的日本驻军已经惶惶不可终日，抗战已经初露胜利的曙光。然而，惨淡经营下的常桂馨却再也撑不住生活的重压，走到了生命的尽头，呜呼哀哉！如果说常桂臣的去世是"天义常"的一次地震，那么，常桂馨的逝去则让"天义常"这艘千疮百孔的破船开始颓倾，沉沦，走向没落和破产。

照理说，常桂馨走了，但他的四个儿子已经长大成人，老大和老二已经娶妻生子，可以传宗接代，支撑门户了。但是，常家祖上有训，"天义常"的手艺传女不传男。常玉华和常玉光不能做"天义常"买卖的掌作；其实，即使让他们执掌"天义常"的买卖，他们也不具备那个能力。长期以来，他们从没有接触这个行当，在"天义常"已经没落到那个程度之时，他们更加不会接手那个烂摊子，或者说，他们从来就没有那个想法。当然，这仅仅是笔者的分析，当时的状况已经不得而知。但是有一点很明确，正可谓福无双至，祸不单行，常桂馨去世没有多

久，玉华、玉光就前后脚咽了气，命入黄泉。

这一点让人感到不可思议，继而顿生疑窦。这哥儿俩当年也就三十几岁，未到不惑之年，应是英年早逝，他们是怎么死的呢？笔者没有找到相关的文字记载。常桂禄的回忆录中也没有提到这哥儿俩的死因。仅仅知道常玉光和常玉华死得早，留下三个孩子。常秀忠在与媒体的访谈时也仅仅提到他的父亲去世早，是姑姑给带大的，也没有谈及他的父亲是因为病入膏肓，还是死于非命。这或许是一个谜，或许是常家内部的一个不便外传的秘密，在那兵荒马乱的岁月，什么都有可能。不过，有一点可以肯定，多年来，常玉华与常玉光一直没有另立门户，没有分家单过。间接说明，这哥儿俩一直没有找到一个说得过去的体面职业，也没有创出一番可以养家糊口的事业来。他们在外面即便找了一些事情做，大多也是三天打鱼两天晒网，所得收入根本不足以维系妻儿老小的生计。而在常桂馨去世之后，"天义常"的生意就完全是由他们的姑姑打理了。换句话说，从那时起，常家当家主事之人便是掌握"葡萄常"秘方的女人了。

"华光"已经黯淡无光，常家的钱财似乎也已经"花光"，"普照"哥儿俩心知肚明。老常家已经是只有出的钱没有进的钱了，"天义常"这棵摇钱树眼瞅着就摇不下钱来了。以前，不管怎么说，当爹的得管儿子的死活，不管怎么骂怎么数落也得给钱。如今爹没了不说，连两个哥哥也走了，指望还像以往那么手心朝上，朝日后管家的姑姑们要钱，那肯定是不容易了。即使能给个仨瓜俩枣，指不定要挨多少数落呢！弄不好，还让咱俩当苦力，干那些个抱着火炉要命的活儿！"同命相连"的"普照"兄弟一商量，怎么办？这个家还能待吗？姑姑们能容咱们像原先那么生活吗？甭想喽！哪有不操心费力就有饭吃的地方呢？别说，这哥儿俩还找到了，两人效法大姑姑的路子遁入空门，出家进了寺院，去吃斋念佛当和尚了。当然，或许两人没有像笔者表述的抱有那样的想法，而是真的看破红尘，研究佛学去了。

这哥儿俩这么一出走，表面看似乎没有什么，可就是从那时起，"天义常"支撑不下去了，就是外人也可以感觉到，"天义常"走向了

破败和没落。

四、朝不保夕的"葡萄常"

亡人尸骨未寒，债主们便找上门来。这个说，你们家的大公子借了我们的钱还没有还呢！人死账不能烂吧？那个讲，你们家的小少爷从我们柜上支了多少两银子，眼下找不到人了，跑了和尚跑不了庙，你们老常家是大户人家，不能赖着不给吧？

破屋偏逢连夜雨，老常家糟心的事一件连着一件。家里的男丁死的死，走的走，如今家里的大事小事完全由常桂禄出面支应了。常桂禄压根没听说侄子们在外面还有一屁股烂账呢。可死无对证，人家就在常家院子里待着不走，不给钱不干。怎么办？给吧！给多少，要账的说多少就给多少。牙掉了往肚里咽，没辙呀。没承想，这个口子一开，债主接二连三，这个刚打发走了，后面紧跟着又来一位，说得有鼻子有眼，不容你不相信。常家的家底在前几年里就抖搂得差不多了，眼下这几天，就像秋风扫落叶，稀里哗啦，摇钱树就成了枯树干，眼瞅着老常家的钱袋子就瘪了下去。"天义常"因为少爷"华光普照"的债务，成就了"花光"，连零头都"不找"。就这样还不算完，债主依然不依不饶，没完没了，依然"前赴后继"。你说你常家没钱了？那没关系。咱们上法院，打官司。没有钱你还有物呢！你还有这么一所大宅子呢！瘦死的骆驼比马大，说什么也得欠债还钱。

面对凶神恶煞的债主们，常桂禄真没了主意。是啊，要把债主打发走，只好在这所宅子上打主意了。可这是祖上留下的家产，是老常家的根本哪！可不卖又有什么办法呢？如今值俩钱的就是这所宅子。娘儿几个一商量，人挪活，树挪死，这所宅子妨走常家六七口人，索性卖了它，还清那俩死鬼欠的阴阳债，咱们也好重新打鼓另开张。就这样，花市大街60号院，常家住了60年的老宅子易主了。

常桂禄托人在唐刀胡同找了个下脚的住处。五位老姑娘，两房的媳妇带着三个牙牙学语不懂事的孩子，孤儿寡母十几口离开了祖居四代的老屋。都说故土难离，离开老宅子时，娘儿几个抱头痛哭，哭天抢

地，恋恋不舍。她们请下佛像，搬动佛龛，将老爷子常在的牌位抱在怀中，在凄风苦雨中，一步一回头。常桂禄看大家垂头丧气的，给大家打气说："别说是家破人亡。咱'葡萄常'是手艺人，手艺在身，'天义常'就垮不了。凭着咱们娘几个不屈不挠，老佛爷保佑，咱'天义常'一定能够东山再起……"

然而，从1944年常桂馨去世到1949年北平和平解放，这四年多一点儿的光景，"葡萄常"可是黄楝树上挂苦胆，吃尽了苦头。不要说东山再起，就连"天义常"的牌子也没有在门额前挂出来。邓拓在采访"葡萄常五处女"的文章中写道：

常家的手艺再好也经受不了那些苛捐杂税、额外勒索和其他种种的摧残。她们抱头痛哭了一场，终于含着眼泪，丢开家传的手艺，去烤白薯，炸油饼，充当卖零食的小摊贩。常桂禄说到当时的情景，脸色变得阴沉沉的，身上好像在打战。

往事不堪回首。在那个兵荒马乱的岁月，伊罕布绝伦技艺无法施展，郁闷而亡。踌躇满志的扎伦布最终无计可施，撒手逝去。"天义常"一步步衰落，"葡萄常"辉煌不在。常桂禄接手常家的家业，纵使制作玻璃葡萄的手艺宛若天成，也躲不过捉襟见肘的尴尬，更不要说出人头地，风光无限了。

不过，虽然"葡萄常"的玻璃艺术品因销路不畅而三天打鱼两天晒网，经常停产，虽然姑娘们为了生计而迫不得已上街摆摊，甚至去卖烤白薯、炸油饼，但是，"葡萄常"的手艺没有丢，常桂禄作为掌作，还是牢牢地把握着京城独一份的料器葡萄的制作秘方。"天义常"的招牌虽然没有挂在唐刀胡同那个小院的门楣前，但是"天义常"一块老旧的幌子在暮色苍茫中还是挂了出去，"葡萄常"做生意的幌子还是在黄昏中若隐若现，让花市的手艺人知道，"葡萄常"还在，还没有趴下。小院之内，制作玻璃料器的器皿和设施，烧玻璃的炉灶、熬玻璃用的大锅、铁管子、坛坛罐罐一应俱全，只要有了订单，三下五除二，一家人一声招呼就可以干起来。那块老佛爷赐予的"天义常"大匾作为镇宅之宝挂进了正房的大堂之上。

除此之外，她们还把制作好的玩意儿送到琉璃厂附近的海王村托人代销。笔者曾读过著名散文家韩少华先生的一篇回忆文章，其中记述了他1946年时的一段往事：

　　就在海王村里，我进了东厢房。见有一男人，敦实个子，光头，穿着蓝棉布大褂儿，套个黑坎肩儿，正垂手侍立在门口内。看里面有不大的玻璃柜，小巧玲珑；内装深紫色的"葡萄"，另有绿白"葡萄"，还都挂着"霜儿"、顶着"蔓儿"呢。可形状还不过二寸余长，必定是崇文门外花市下三条"葡萄常"家的独一份儿无疑。小时候我就跟娘去过他家。除男人们守了炉灶、吹着半成品玻璃"葡萄"之外，还有三个老姑娘——没出阁的：先把不同零个儿的"葡萄"都染成紫的或绿白的，再把它们穿成嘟噜儿，后将弄好了的绿蔓儿粘起来……全家上下，都靠"葡萄"为生。娘和我还在他家里吃过白面和着棒子面儿的煮"嘎嘎儿"呢。

　　从这段文字中，我们了解到老常家待客的最好的吃食就是煮"嘎嘎儿"，还是两样面和的，可见家境之艰难。"葡萄常"没有了自己的铺面，但是依然经营着，经营方式改为代销的专柜了。

　　这段时间里，常家的负担还是非常沉重的。孤儿寡母十几口人，特别是常玉华和常玉光留下的三个孩子，还要靠常桂禄和常桂寿拉扯。不光要为孩子的吃喝穿用操心，还要为日后他们的前程考虑。为了能够让他们长大成人，要从菲薄的收入中挤出银两来，供他们念书。就说常玉华的儿子常秀厚，这一年已经十岁，生得天庭饱满，聪明伶俐，初级小学的功课就要念完，马上就要毕业。如果和姑姑们相比，这个年龄该学家传的手艺了。但是，常桂禄对侄子媳妇讲，祖上有训，咱常家的手艺传女不传男，尽管咱们眼下日子艰难，也不能坏了家规。秀厚这孩子要是有出息能考上高小就让他接着念。咱们家就是揭不开锅，也照样供孩子念书。

　　常秀厚的母亲能说什么呢？国有国法，家有家规，老常家有自己的规矩，丈夫走了，家里的主意就是姑姑说了算，因而也就乐得省心，完全听姑姑们安排。常秀厚虽然天性爱玩，但是在母亲的督促下，他的学

葡萄常

业还是很有长进，初小毕业继续读高小，高小毕业又上了初中。在外人的眼里，中学生那就是过去的秀才。姑姑们虽然当家，可没有读过什么书。老爷子在时认为"女子无才便是德"，没有给女孩子读书的机会。这样家里写写算算的事情就少不了常秀厚参与。常秀厚懂事，知道自己能念书不容易，也清楚姑姑们为了老常家的家业作出了多么大的牺牲。因而孝敬姑姑，听姑姑的话就是常秀厚从小印在脑海里的家规。

常秀厚读中学时，已经是1948年，百万解放大军的脚步离北京城越来越近了。青少年学生聚在一起，经常议论的话题就是"争取早日解放"。常秀厚所在的学校也不例外，学生大多思想活跃，总是冲在时代进步的最前沿。这一年虚岁15的常秀厚，正是风华正茂的年龄。受学校进步团体的影响，也是挥斥方遒，指点江山，粪土当年万户侯。他经常参与同学们的聚会，和同学们一起分析当前的时局，讨论"中国向何处去""我们应当怎么办"等关系到国家与个人前途命运的重要话题。

终于，常秀厚下定了决心，和寻求光明、进步、革命的同学们一道悄悄出了城，直奔西山，投奔到解放新中国的洪流之中。常秀厚这个行动，和家里是不是商量了，是不是告诉了姑姑们，我们不得而知。但是我们可以知道，"葡萄常"的掌作常玉龄等人是拥护共产党的主张的，是希望解放军拯救北京城、解放受苦人的。

注 释

[1]清代初期，皇太极为扩大兵源，在满洲八旗的基础上创建了蒙古八旗和汉军八旗。清朝定都北京以后，屯驻北京附近的八旗兵丁被称之为"京旗"，北京以外的八旗为驻防八旗。这里说的正蓝旗系"京旗"正蓝旗，不是现内蒙古自治区下辖的行政区域正蓝旗。

[2]渭河，发源于甘肃境内，流经陕西入黄河。

第二章

五星红旗下的『葡萄常五处女』

应当说，新中国成立以后，"葡萄常"经历了风雨与辉煌。五位终身未嫁的老姑娘固守着家传的手艺，得到了党和政府的关怀与支持，获取了丰厚的回报，同时，在那场前所未有的浩劫中也在劫难逃……

第一节
毛泽东与"葡萄常"

新中国成立后，"葡萄常"的传人做梦也没有想到，"葡萄常"的兴衰会与开国领袖联系在一起。毛泽东在一个会议上提到了"葡萄常五处女"的葡萄，国家对手工业的改造政策，使"葡萄常"起死回生，名扬天下，走上了康庄大道，"葡萄常"的事业进入了巅峰期。

要说"葡萄常"当时不过是北京小胡同里一个再普通不过的家庭小作坊，"葡萄常五处女"不过是花市街面上很平常的手艺人，毛泽东是怎么知道她们的故事和当时所处的窘境呢？这几乎是个传奇，让很多人难以置信，然而，这却是千真万确的事实。让我们来翻阅一下这段历史留下的资料吧。

一、新中国让葡萄常看到了希望

1949年，北京城和平解放。当时百废待兴，摆在新生政权面前的困难和矛盾很多，但是对手工业的恢复和发展已经摆在市委市政府的议事日程上。笔者翻阅1949年4月17日中共北平市委下发的一个文件，从中可见当时领导层对北京老手工业的一些政策与方针。

那时新中国还没有宣告成立，北京还被称之为北平，新生政权将恢复和发展经济工作放在重要的位置之上，针对手工业者面临的购买原材料和产品销路等具体困难，有的放矢地提出了工作指导意见。现将原文摘录如下：

中共北平市委关于生产与工会的初步计划（1949年4月17日）

为了切实有效地恢复、改造与发展北平的生产，争取北平生产能迅速增长一寸，必须加强生产和公营企业行政及工会的领导。兹特规定具体计划如下：

关于恢复、改造与发展生产方面：

关于公营企业（略）

关于私营企业（略）

关于手工业

要依据原料销路与全市生产与贸易状况，给予手工业作坊及独立手工业者以生产方向的指导，帮助他们购买原料和推销成品。

应有计划、有步骤、有重点地帮助独立手工业者，组织生产的供销的合作社。对于有销路、有益国民生计的手工业作坊，应帮助其发展，提高其生产技术，并应迅速制定合作社的章程。

要研究与促进工厂、作坊与家庭手工业的结合，并加以改进，但要注意不打扰其原有的合理联系。

从这个文件的内容上，可以让读者感受到领导层对手工业者的情况掌握得很全面，是经过自下而上认真调研的。这个文件虽然看似简单，却具有前瞻性和可操作性。没有什么假大空的套话，可以从中感受到很高明的领导艺术和缜密的工作方式。

文件中的"增长一寸"之说似乎需要解读一下，今天的年轻人读起来可能不大理解。其实，是当年的习惯用语。那时有一个口号称曰"革命向前进，生产长一寸"，以致演绎成为"增长一寸"。今天我们拿来阅读，或许就有人以为是别句或错字了。

《北京百科全书·崇文卷》关于"葡萄常"也有专门条目记述，其中提到：1949年后，"葡萄常"家庭手工艺得到恢复和发展。

曾任北京市第一任生产合作总社主任、北京市副市长的王纯同志在回忆新中国成立之初北京手工业情况时讲：

新中国成立初期，北京市几乎没有现代化工业，主要是半手工作坊、手工业小作坊和独立手工业。当时它们正面临着无原料、无销路的

葡
萄
常

极其困难的境况，急需扶植恢复。彭真同志非常关心北京手工业生产的恢复与发展，同样关心着手工业工人的生活。他委托刘仁同志向我们传达了四点意见：一是手工业和小作坊的恢复工作由合作社负责；二是调黎晓同志到合作社任副主任，专管手工业的生产工作；三是要注意手工业的名牌产品和特种工艺品的恢复和生产，注意对特种工艺方面名师巧匠的扶持和生活照顾，有困难的要救济，不能让传统技艺失传；四是组织失业和无业市民参加生产，建立生产合作社。

为贯彻彭真同志的指示精神，为解决手工业原料供应和产品推销问题，我们首先建立了合作货栈。又在市政府支持下，在小手工业集中地区的崇文区东晓市建立了小百货和手工业产品批发交易市场。到1949年底，手工业生产得到了恢复和发展，同时北京的名牌产品，如：王麻子剪刀、北小关锄头、八里庄的镰刀、前门外德顺兴大炒勺等得到了恢复和发展，产品很快就面市了。特种工艺的生产也得到恢复和发展。当时葡萄常、玉器四怪、面人郎、鸟儿张和制作国画画笔李德寿等人的生活也得到了安排和照顾。特种工艺行业能有今天，与当时的扶植保护政策密切相关。

这段文字至少说明了以下几点。一是当时北京市的主要负责人彭真重视手工业，明确了专门机构承担这一工作，抽调得力干部负责这项任务；二是把解决手工业者的困难和问题列入议事日程，对手工业品牌也给予扶助，有困难的要救济；三是组织方式和扶助目的，不能让手工技艺失传。由此看来，保护传统手工艺，让传统手工艺传承下去的方针早在60年前就已经有章可循。

崇文区人民政府根据市委文件精神，开始对花市大街的手工业作坊进行调查了解，帮助解决经营上的困难。有关部门的领导亲自登门看望"葡萄常"，动员常家恢复"天义常"老字号，为新中国、新北京的进步作出自己的贡献。当时常家的当家人是常桂禄，参与软枝玻璃葡萄工艺制作的是常桂寿、常玉清和常玉龄。这时的常桂福也已经从尼姑庵中回到家中，动乱的岁月，尼姑庵也不是平安的净土，常桂福虽说没有脱掉袈裟，在家修行，但是为了生计，也是为了解脱寂寞，便捡起老手

艺，与常桂禄和常桂寿一起开始制作零散的玻璃料器品。

"葡萄常"所面临的困难和问题与大多数手工业作坊大同小异，当时全国的形势还没有完全平定下来，解放战争在长江以南还在继续，人们还没有安居乐业，还没有享受生活的大气候，因而原材料采购有困难，工艺品销路也不畅，甚至是滞销。"葡萄常"一家老老少少十几口人，如果依靠玻璃葡萄的销售吃饭，那就得把脖子吊起来。只好另寻出路，在街头摆个小摊靠卖小吃之类的糊口。常家上下虽然多少还做一点小玩意儿，但是对"葡萄常"这个行当已经泄了气，感到这一行没有什么指望，不要说东山再起，就是维持下去也是勉为其难。

就在这时，政府来人，主动提出要帮助解决产品的销路。从那时起，常家五位女子重操旧业，依靠政府的支持，购进原材料，推出新品种，在技艺上则越发注重精益求精。就这样，"葡萄常"一家抱着走一步看一步的心态，开始了新的艺术生涯。

需要指出的是，这时的常秀厚，已经成为崇文区政府的工作人员。因为他年轻，有文化，思想进步，当时崇文区的第一任区长就让常秀厚当了自己的通信员。那时讲究家庭出身，想必组织人事部门对常秀厚的情况更要进行调查，区长对自己身边工作人员的家庭情况更要深入了解。既然市委市政府对手工业作坊的发展有具体指示，那么区长肯定要通过常秀厚了解一下花市大街手工业者的状况。笔者从资料上得知，那时的区长出门上街很少用汽车，自行车就是很奢侈的交通工具了，轻车简从，在常秀厚的引导下走访了花市大街的诸多手工作坊，这让大多数的手工业者感动不已。人们感叹，共产党的干部还就是不一样。当区长提出帮助大家恢复生产，解决经营当中供产销诸环节遇到的难题时，确实让手艺人有了雪中送炭的感触。

对于"葡萄常"这个料器作坊的情况，区长怕是了解得最清楚不过了。都说"近水楼台先得月，向阳花木易为春"，对于"葡萄常"的境况，常秀厚肯定向区长作过汇报。而"葡萄常"能够很快理解党和政府的相关政策，能够按照政府的意见恢复"葡萄常"的生产，与常秀厚努力宣传贯彻党和政府的文件精神不无关系。

"葡萄常"的掌作常桂禄在与政府的人接触之后，在侄孙子的解释与动员之下，自然由将信将疑转而喜出望外，因为区长的话确实说到了大家的心坎上，政府不但为大家解决了原材料的供应问题，还为打开产品销路做了实实在在的工作。手工业者脸上布满的愁云一时间烟消云散、阳光灿烂。特别是特种手工艺者在生活上还得到了政府的特别关照。"葡萄常"一家看到了前途，看到了光明，于是，常桂禄和家里人一商量，便决定将"天义常"的招牌重新挂出，有了旧梦重圆的设想。

1952年，北京市在天坛举办了新中国成立以来一次大规模的物资交流会，这也是解决手工艺人供销两难的一个具体举措。当"葡萄常"所制作的软枝玻璃料器葡萄作品出现在大会上时，市民惊呼"巧夺天工"。很多人对"葡萄常"的作品仅是耳闻，不曾目睹。这一次的展示不亚于巴拿马万国博览会的轰动和影响力，成千上万的北京人领略到了"葡萄常"艺术的魅力。首都的各大报纸先后报道了常氏五女子的绝活，发表了与"葡萄常"相关的许多文章。"葡萄常"复出的消息不胫而走，又一次名扬天下。大约就是从那时起，开始有了"葡萄常五处女"的称谓。

对于名声，常桂禄倒不是十分看重，让她实实在在感动或者说是激动的是，订单如雪片纷纷飞来，登门要货的客户也接踵而至。这一年，"天义常"的作坊接到一张需求五万串料器玻璃葡萄的订单。天哪，这是"葡萄常"问世以来从来就没有过的大单。这个大单是谁给的？是共产党，是人民政府。这时候的常家老小发自内心地感谢共产党。是共产党救活了"天义常"，是人民政府让"葡萄常"枯木逢春，再现辉煌。

于是，"听党的话跟党走"就成了常氏五女子的真心表白。"天义常"的牌子终于挂了出来。商标注册人是常桂禄，姑侄一家老小夙兴夜寐地忙活。伊罕布的遗孀这时已经70多岁了，看到"天义常"这么红火，也坐不住了，屋里屋外地为大家搭个下手，忙得不亦乐乎。一传十传百，"葡萄常"的名声让电影制片厂的人也找了来。听说你们祖上做的葡萄架连慈禧老佛爷都信以为真，那么你们能不能再给我们做一个出来呢？真是艺高人胆大，常桂禄没有打磕巴就答应下来。后来，电

影《葡萄熟了的时候》公映，观众看到的那一串串挂霜带露、令人垂涎的葡萄，就是常家五处女的作品。如果不是电影评论者道破真情，几乎没有一个观众能看出那架葡萄是人工制作的。

对于"葡萄常"来说，那真是一个红火的时代。当上级提出成立生产合作社时，常桂禄代表全家表态：没意见，加入合作社。合作化的试行，确实给"葡萄常"带来了明显的经济效益。

常桂禄在总结合作化给"葡萄常"带来的好处时，掰着手指头讲了五点：一是原材料不用着急了，从没有米下锅，到不再因材料供不上而停工；二是资金周转方便，不用东挪西借了；三是政府照顾，税率减轻了；四是技术水平和产品质量有了提高；五是销路扩大，海外也有不少的订单。手艺人说的是实实在在的感受，是看得见摸得着的东西。

邓拓在采访"葡萄常"之后，写下了常家人的心声。

去年（一九五五年）十一月间北京手工业合作化运动还没有开始的时候，我看见常家这几位姑侄姊妹的劳动条件还不够好。在手工业合作化运动中，我又听说常桂禄有一些顾虑。她害怕合作化以后要取消老字号，要集中到合作社去跟别人一起劳动；她觉得一百年来的家底就要完了，心里难过。但是，事实并不是这样。她们的老字号仍然照旧，也没有集中到合作社去，劳动条件却有很大的改善，外边的订货增加了一倍多，生产规模随着扩大了。一种欣欣向荣的好光景出现在她们的面前。当我这次再来访问的时候，她们一见面都笑逐颜开，同声称赞合作化是再好不过的，并且表示愿意顺着这条道儿走到底。她们说："北京解放是我们手工艺人的头一次解放，合作化是我们的又一次解放。"

常家合作化以前，每月平均流水是人民币八百元至九百元。合作化以后，二月份的流水就增加到一千二百元，最近的一个月增加到二千五百九十元。除了原材料、工资、税收等项支出以外，每月可以获得纯利百分之十五。

这一年，崇文区有关部门为帮助"葡萄常"解决人力不足的问题，特意从通县给调过来两名烧玻璃球的"点炉工"。最早，常家点炉熬玻璃这道工序不是女人做的。这道工序体力消耗极大，要围着上千度高

温的火炉工作。料器葡萄制作的第一步是"盘炉（音）"，用高温炉火将玻璃化成水，拔成空心管，然后是"吹珠"，将玻璃管吹成各种形状的葡萄。当时，那间屋子是女人不得入内的。因为什么？只要一进门就是一身汗，因而工人穿的衣服很少，只能穿个短裤，有时甚至要赤身裸体。就是这样，每天下来也是汗流浃背，和水洗没什么两样。扎伦布去世以后，"葡萄常"的掌作是女人了，因而这道工序就也只好由女人承担。不过，从那时起，常家就形成了一个规矩：伏天里不干这道活儿，歇工。那时销路不是很顺畅，产量不高，一个冬天吹出的珠子够用一个夏天甚至一年。可如今，甭说歇一个伏天，催货的人恨不得堵着家门不走。区里领导了解到"葡萄常"的这个情况，马上和有关部门联系，解决了"葡萄常"的燃眉之急。

二、"葡萄常"进入集体经济组织

20世纪50年代中期，北京市的区街一级经济组织开始试行生产合作社制度，建立集体所有制性质的手工业生产合作工厂。一家家手工作坊在政府的指导之下着手进行生产与销售环节的合作。为了扩大生产，解决供求矛盾，在各个生产销售作坊联合的基础上，具有一定规模的集体所有制工厂呼之欲出。

"政治路线确定以后，干部就是决定因素。"物色此类新企业的领导就是组织人事部门考虑的重要课题了。当时已经分配到崇文区法院工作的常秀厚被组织部门突然找去谈话。常秀厚是共产党员，国家干部，不说是老革命也是经过革命多年考验的干部了，他又是传统手工艺者世家，特别是著名的"葡萄常"家的后人。他对于手工艺者的了解程度，是任何一位其他出身的干部不能相比的。他与传统老艺人沟通，贯彻党的有关方针政策会比其他干部来得容易，同时也容易得到传统手工艺者的拥护和认同。因此，上面一纸调令，将22岁的常秀厚从法院调到了新成立的北京绢花厂任党支部副书记、副厂长。调动干部的因素是多方面的，常秀厚从法院跨行业到二轻系统，如果不是因为"葡萄常"是绢花厂的一个车间，他又是常家的后人，那就很难解释了。

从常秀厚个人的想法来说，他是愿意留在法院工作的，哪怕是一般干部，他也不愿意到新成立的绢花厂去当官。原因很明了，那就是对手艺人的圈子他太熟悉了。过去是老街坊老前辈，今天是上下级；你是厂长，人家是工人或者是车间主任。如果单纯做一点儿思想解释工作还好说，要是对下级批评或者是处罚的话，碍着亲情有时还真不好开口。因而，虽然组织上认为常秀厚具有别人不可替代的优势，常秀厚自己却觉得那是别人不曾具有的劣势。尽管常秀厚谈了自己的想法，但最终还是硬着头皮去上任了。

事实上，常秀厚到了绢花厂，工作起来不说是如鱼得水，也是游刃有余。应了那句北京的老话"人熟是一宝"。花市的老艺人很多是世交，比如"顺德号"料器冯、"花儿金""花儿刘"和葡萄常家，都有几代人的交情，大家在正式场合对常秀厚一口一个书记，一口一个厂长，但在私下，甭说叫他大号，连个名姓也不叫，张嘴就是："我说胖子，有个事儿得跟你说道说道。"常秀厚从不因此而变脸，恭恭敬敬地说："您说您说，三舅妈，侄儿这儿听着呢！"但是到了根节儿上，常秀厚也是有原则的："这件事情，是上面定的，您甭矫情。也别让我为难，您自个儿掂量着吧！"说到这个份儿上，就没有人再说什么出格的话了。用常弘的话说，在花市大街，那时一提"常胖子"，没有不知道的。

"葡萄常"一家对共产党，对人民政府充满了感激之情。这种情感来自多方面，应当说，也与常秀厚"是党的人，是政府的人"有一定关系。亲侄孙做了领导干部，做长辈的要支持晚辈的工作那是必然的了。要是有人问，绢花厂的头儿是谁？这几位老太太会自豪地说："那是我孙子。咱们做老家儿的不能让孙子难堪不是？"

很快，常家的精神面貌发生了很大变化。常家的女子们思想开始向先进看齐，对于社会活动也变得积极起来。她们主动参加党和政府组织的各项学习，接受新思想，顺应潮流，努力提高自身的思想认识，对于传统手工艺的一些观念也有了改变。

三、邓拓的采访与毛泽东的讲话

1955年11月的一天，已经是树木凋零的季节，一位温文尔雅的中年人来到了唐刀胡同，他要欣赏冬季里的新鲜葡萄，他要领略"葡萄常"家的一手"绝活"。这人就是时任人民日报社总编辑、当代中国的大才子邓拓。他是以记者的身份专程来采访"葡萄常五处女"的。

邓拓先后三次采访"葡萄常"一家，第二次是在1956年2月，邓拓采访过去不到一个月，就在3月4日，毛泽东在"加快手工业的社会主义改造"的讲话中又特意谈到了"葡萄常五处女"。

毛泽东讲，手工业的各行各业都是做好事的。吃的、穿的、用的都有。还有工艺美术品，什么景泰蓝，什么"葡萄常五处女"的葡萄……

"提醒你们，手工业中许多好东西，不要搞掉了。我们民族好的东西，搞掉了的，一定都要来一个恢复，而且要搞得更好一些 ……提高工艺美术品的水平和保护民间老艺人的办法很好，赶快搞，要搞快一些。"

7月28日，邓拓在《人民日报》发表《访"葡萄常"》。这篇至今还被很多大学作为范文的经典报告文学让"葡萄常"留在了更多人的记忆之中。而毛泽东的讲话无疑在中国政治社会中占有举足轻重的地位。毛泽东提到的"葡萄常五处女"知名度直线上升，广为人知，特别是在全国各级党政机关中产生了不可估量的影响。"葡萄常"在一个时期成为一个典型，一面旗帜。

"葡萄常"作坊是在1956年1月1日正式加入生产合作社的，实际上，那不过是一个形式。早在1955年，她们就已经开始"合作"经济了。为什么要选择这一天加入合作社呢？当代著名散文家杨朔在《十月的北京》一文中做了披露：

1956年1月1日，是常在的生日。就在这天，她们一早起来，换上新衣服，吃完打卤面，然后一起去参加了手工业合作社。从此，生活一天比一天宽，一天比一天强。

我去看她们时，老三死了，只剩下两个老姐妹，叫常桂福和常桂禄，都是六十以上的人。她们早先的命运是悲惨的。桂福年轻时便当了

尼姑，两个妹妹终身都没出嫁。问起缘故，常桂禄说："嗐！过去那苦日子，烦恼太多了，还不如干干净净地靠手艺吃饭，谁知吃的还是苦黄连。"现在她们带着侄女，收了几个女学徒，正把技艺传给下一代。做的葡萄有猫眼、马奶、五月香、玫瑰香等许多精品，一嘟噜一嘟噜的，颜色鲜嫩，上面还挂着点霜，就像带着露水新摘下来似的。

这就是北京有名的"葡萄常"。这些可敬的老艺人，到满头清霜的年龄，倒更懂得用双手来美化我们的生活了。

1956年，对于"葡萄常"家人来说确实是值得纪念的一年。这一年，她们正式加入了集体经济组织，成为北京绢花厂的一个车间；这一年她们姑侄姊妹五人均评定了工资，也就是说，从这一年起，她们的基本生活有了保障，开始了衣食无忧的生活。

通过这张照片，再让我们读一读著名散文家杨朔关于"葡萄常"的文字。现摘录几行，让我们看一看杨朔笔下"葡萄常五处女"制作葡萄作品的魅力：

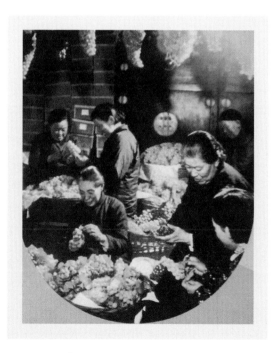

◎ "葡萄常"作坊工作照 ◎

一个掌握了自己命运的人是能够掌握自己的生命，使自己的青春常在的。这倒引得我想起一个名叫常在的蒙古族人。这人生在清朝末年，手巧，会用玻璃做葡萄，当年给西太后献葡萄，得到过西太后的赞赏。后来常在死了。三个女儿得到父亲的真传，做的葡萄像父亲一样好。可惜她们的技艺得不到重视。在日伪和国民党反动统治下，她们不得不做针线、烤白薯、炸麻花卖，胡乱混口吃的。说起她们做的葡萄，也真绝。我们大都看过电影《葡萄熟了的时候》，那满架又鲜又嫩的葡萄，谁看了不流口水？其实呢，都是她们做的软枝假葡萄。要不是解放后政府对她们重视，她们出色的工艺不知会沦落到什么地步。

配合这几行文字，再让我们领略这张老照片：五处女在攒葡萄的工作中。她们脚下是一箱箱的葡萄，手中是一串串葡萄，头顶上悬挂着一嘟噜一嘟噜的葡萄，她们生活在葡萄的世界中。我想，葡萄在她们的生活中就算不是全部，也是她们心灵的大部吧？

就是在这一年，常桂禄当选为北京市崇文区第二届政协委员会委员，常家的手艺人第一次有了参政议政的代表。

1956年国庆前夕，有关部门组织北京工艺美术品联社老艺人在颐和园游园。这是游园时的老艺人合影。照片中的所有人均应是当年北京老

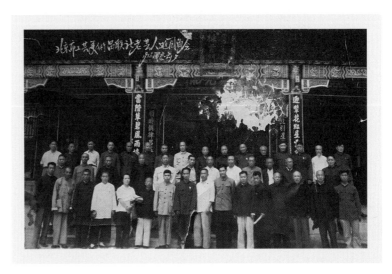

◎ 北京工艺美术品联社老艺人在颐和园的合影 ◎

艺人当中的代表，"葡萄常"的当家人常桂禄站在前排。她是那个时代艺人代表队伍中唯一的女性。

就是在这样的社会背景下，"葡萄常"家人作出了一个惊世骇俗之举。她们正式招收了四名外姓女徒弟。这是冲破传统手艺人观念的一次革命，这是打破"葡萄常""传内不传外"家规理念的一次思想认识的解放。这个举措现在依然有人怀疑，可能吗？她们是自觉自愿的吗？

她们为什么要在那一年作出了这么一个决定呢？

首先，从邓拓的文章中可以得到肯定的答复，邓拓写道：

离开常家的时候，我由衷地祝福她们，并且用"画堂春"的调子写了一首词送给她们：

常家两代守清寒，
百年绝艺相传。
葡萄色紫损红颜，
旧梦如烟！
合作别开生面，
人工巧胜天然。
从今技术任参观，
比个媸妍。

她们送出门来，临别时诚恳地表示，希望首都的美术家帮助她们，把她们所做的软枝葡萄的特点，用新的技术设计方法固定下来，并且使她们的手工技巧有更进一步的提高。

笔者感到，邓拓的笔触是清晰而准确的，"葡萄常"一家说的话是发自内心的、真诚的。她们真正体会到党和政府给她们带来的幸福和富足，她们是真心实意希望"葡萄常"的技艺在专家的帮助下更上一层楼，为社会作出更多更大的贡献。

"葡萄常"一家没有了后顾之忧，她们有了工资，有了养老金，有了公费医疗。五个人的月工资最低的也达到了70元。须知，那一年的70

元工资，已经相当于国家科级干部一个月的薪水标准了，而当时绢花厂的厂长待遇也不过相当于科级。

老爷子常在给三个女儿起了福禄寿的名字，他大约不会想到，三个女儿比他还强，真的老来得福，吃上"俸禄"啦。一句话，常家姑侄女们过上了衣食无忧的生活，已经不再担心"教会徒弟饿死师傅"。徒弟即使技艺超过师傅，也已经不会影响到师傅的物质生活水平了。那么，她们还有什么理由坚守那个"不外传"的规矩、继续恪守那个所谓的技术秘密呢？

然而，尽管她们不再保守技术秘方，愿意把秘方传授给外人，同意接受外姓的徒弟，可是徒弟能不能完全掌握这些技术，却是另一个问题。手艺人的关键还是手上的功夫。手上的功夫不是靠师傅教就能达到一个水平的。就像一个学校同一个班的学生，有的考试能得100分，有的可能不及格。同样，在学手艺的过程当中，一个师傅教出的徒弟其能力和水平也是参差不齐，要能够有所突破，甚至超过师傅的技艺，那是极不容易的。

笔者对当年那四位外姓徒弟的学业以及与师傅之间相处得如何不得而知，对她们的近况也无从知晓。不过有一点似乎可以断定，她们没有获得师傅那样的荣耀，也没有取得师傅那样的业绩。因而造成了外界对"葡萄常"在传承问题上依然是"传内不传外，传女不传男"的误解。

不过，换一个角度来看这个问题，或许就有了另一个答案，就是这门手艺如果不能发财致富，不能改变一个人生活的轨迹，那么他对这一门手艺还有那么大的兴趣吗？今天，常家后人常弘和妹妹常燕花费了六七万元复活了"葡萄常"的挂霜葡萄技艺；假若不是常氏后裔，换了两姓旁人，她们有这个热情吗？舍得投资六七万，去做可能并没有什么经济回报的行当吗？

答案不言自明。

第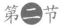节

"文革"时期的"葡萄常"

应当讲，"葡萄常"的二度辉煌，是在新中国成立后第一个十年间。同样，这十年也是"葡萄常五处女"工作和生活最为顺心和幸福的时期。然而，就像出海的航船不可能总是一帆风顺一样，十年"文化大革命"对于"葡萄常"来说，更是苦不堪言，不堪回首。

一、吃了邓拓的"瓜落儿"

1960年，常秀厚与同是花市手艺人家的"万聚兴花儿刘"后人刘悦民结婚。结婚以后，依然与从未出阁的大爷爷[1]（常桂福）、二爷爷（常桂禄）以及姑姑常玉清和常玉龄生活在一起。大约是在1959年，"福禄寿"三姐妹中的常桂寿去世了。她是三姐妹中最小的一个，却是最先走的。

据刘悦民回忆，婚后与常家其他成员一起，住在"常氏五处女"置办的一个小四合院里。"四间半宽，三间半北房，三间半南房，东西各两间房。"这在当时的北京城里已经是比较讲究的人家或者是相对阔绰的住房了。那时，一大家子人经济虽不宽裕，却有天伦之乐，和谐之美。

哪料想，1966年，那一场史无前例的浩劫突然降临，让很多人不知所措，也让很多人遭了殃。春节过后没有多久，就让人感觉政治气候不大正常。电台里的广播、报纸上的文章突然出现批判"三家村""燕山夜话"的文章。三家村是怎么回事？常家几位姑奶奶并不很关心，可其中一个名字却引起了老姐妹们的注意。这个名字就是邓拓。邓拓不是来过咱们家的那个大记者吗？后来听说他到市里当书记了。这个人怎么啦？等到常秀厚下班回到家，姐妹便向他打听，三家村是怎么回事？怎么捎上邓拓啦？

常秀厚告诉几位老人，这三家村是指北京市里的三位大文人，就是邓拓、吴晗、廖沫沙。老姐妹几个念叨开了，吴晗，不是副市长吗？邓拓，那人挺好的呀，写文章介绍咱"葡萄常"一家人的身世，还给"葡萄常"题了字，写了一块横幅。那三个字不是还复制了一张挂在绢花厂车间的墙上了嘛。

常秀厚说，我怎么会不知道，镶那幅字的镜框，还是我专门找人做的呢。那张真迹常桂禄托人裱了，就挂在常桂禄所住屋子一进门的墙上。

常秀厚告诉姑姑们说："不知道怎么回事，这回报纸、电台对他是指名道姓地大批判。那是铺天盖地，这回他成了三家村黑店[2]的大掌柜。可要倒霉了。"

常桂禄说："那个人文质彬彬，说话和气，挺好的啊。"

常秀厚说："上面可不是这么说。不管怎么着，咱们先把他给咱写的横幅收起来吧。别因为这个咱们家吃瓜落儿。"

常桂禄说："他对咱们'葡萄常'可是有恩的，看这阵势咱救不了他。可咱无论如何不能落井下石。"

常秀厚说："您放心吧。他要是需要咱们帮助，咱绝不含糊。可这时候，咱们要是替他说话闹不好等于帮倒忙。"

这一天晚上，挂在常家墙上四五年的镜框给摘了下来，常秀厚将邓拓的题字取出，交到老人手中，嘱咐老人收藏好。

尽管常秀厚有所准备，但还是没有躲过"城门失火，殃及池鱼"的命运。

1966年5月18日凌晨，邓拓再也忍受不了非人的凌辱，含冤自尽。那一年他刚刚54岁，正是有为之年。

让邓拓没有想到的是，他的辞世非但没有洗净自己身上遭人泼上的污垢，反而还让一个与他并没有任何私交的手艺人遭到前所未有的劫难。

1966年8月，"文化大革命"突然升温，于是，"葡萄常"的家庭遭到灭顶之灾。家里保存了近百年的古玩统统被视为"封资修"货色全

部被查抄，家中使用的清代瓷器、铜器一律没收，就连与海外做生意留下当作纪念的几十个国家的钱币也被当作里通外国的罪证被统统没收，一枚也没有留下。

亏得常秀厚有所防备，家里的老照片给藏了起来，那块"天义常"的金字黑地的匾倒扣在了放煤球的缸上面，当成了缸盖。常秀厚的妻子发现了，觉得好奇。每天用煤球时，搬上搬下的还挺沉。她对常秀厚说，你干吗用这块破板当盖儿啊？这么老沉的！干脆扔了算啦。常秀厚连连摇头，说不行不行，就这么当缸盖儿。刘悦民不解，又说，那就把它劈了当柴火烧吧。

常秀厚一听就急了，低声告诉她："你知道什么！这是当年老佛爷慈禧御赐的。"

刘悦民一听这话，不相信地反问一句："真的？"特意看了看这块匾。她发现"天义常"那几个字是浅浮雕的，材质明显不是一般木头，具体是什么材质也看不出。然而，在以后动荡的日子里，家里人无法顾及这块匾，它便神秘地失踪了。至今也不知道流失到什么地方去了。

邓拓给常家题写的"葡萄常"横幅，也没有摆脱厄运，还是被造反派搜了去，成为邓拓扶植黑典型的重要罪证。因为是"罪证"，没有被销毁，反而"因祸得福"留到了今天。

◎ 邓拓的题字 ◎

二、惨遭厄运的"葡萄常"一家

一连串莫须有的罪名让常家的几位老姑娘莫名其妙，丈二和尚摸不着头脑。标语口号糊在大门口，刷在胡同墙壁上，让常家人的心头都如同坠上了一块沉重的铅。

常秀厚也成为双料被批斗的对象，但他相信，黑暗总会过去，朝霞总会光临，是非总有一天会弄清楚。可几位老人的心受到重创。"文

革"的十年中，常桂福、常桂禄、常玉清以及伊罕布的妻子满含委屈与不解先后故去，"葡萄常"的传人在1977年"文革"结束后，只剩下常玉龄一个人。

那时常秀厚四岁的女儿常弘刚刚记事，在她的记忆里，家里总是一片狼藉，做葡萄的珠子撒得遍地都是。父亲从外面进了门，让她愕然。父亲被剃了阴阳头，胸前挂着沉重的木牌子。这些在她幼小的心灵中无疑是一道永远无法抹去的伤痕。

葡萄常

第三节

常玉龄重出江湖

常玉龄是"葡萄常五处女"中年龄最小的一位，也是"文化大革命"劫后余生唯一的一位。她的晚年，赶上了改革开放，于是，她的暮年绽放出夺目的光彩。这个时期，她完成了一个由匠人到艺术家的飞跃，她的思想得到了升华。

一、位卑未敢忘忧国

1977年，国家经济已经走近崩溃的边缘，成千上万的青年待业，没有工作岗位，没有生活来源。那时，各级党和政府拨乱反正，一项重要的任务就是安排待业青年，为待业青年寻找就业出路。青年的就业问题已经列入各级政府的重要议事日程。时任中共中央副主席的李先念在一次会议上问起北京市的领导，"'葡萄常五处女'怎么样？还有没有人……"一句话重新唤起了人们对"葡萄常五处女"的记忆。

由于中央领导人的过问，劫后余生的常玉龄再一次引起社会的关注，并被推选为北京市第五届政协委员。常桂禄曾经被推选为政协委员，但那是区一级，而常玉龄则是市一级的委员了。这一年，常玉龄已经66岁。66岁的老人为突然而至的荣誉感动了。她没有想到一个一辈子受苦受累的手艺人会与国家的领导人坐在一起，讨论国家的大政方针；她更没有想到，她年近古稀，还能够用自己的绵薄之力报效国家，为人民干点儿事情。

这以后，当区委区政府的领导和花市街道的干部找到常玉龄，希望她能够为解

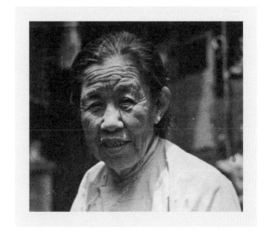

◎ "葡萄常五处女"之一的常玉龄 ◎

决待业青年的工作问题想想办法时，常玉龄毫不犹豫地答应了。国家兴亡，匹夫有责，中国的老百姓有这个悠久的传统。常玉龄眼看着身边的孩子无所事事，眼看着国家在为青年就业千方百计想办法，老太太觉得应当出来为国家分忧解难。

常玉龄的手艺是常桂禄手把手教出来的，她制作的玻璃葡萄一看就是宛若天成，手艺绝对是第一流的。现在古玩市场市面上标明是常玉龄制作的玻璃葡萄作品，一小串的开价也要在千元以上。

常玉龄决定重出江湖，这让各级政府领导感动。特别是街道办事处，处在安置待业青年的第一线，常玉龄一表态，他们很快就行动起来，成立了以"葡萄常"命名的生产服务联社。邓拓所书"葡萄常"三个大字重新挂了出来。端详这三个字时，笔者发现，虽然是邓拓所书，但不是当年邓拓专门为匾额所写的那三个字。为什么？因为这是从邓拓稿纸上面翻印下来的，是东城区安定门街道"葡萄常"工艺品厂成立之初，也就是在改革开放之初，从邓拓遗存书稿中所写"葡萄常"三个字转拓而来的。

1979年6月，常玉龄所居住的冷清多年的小院热闹起来。当年的老炉工和老伙伴都齐聚常家小院，国家没有地方扩大厂房，常玉龄就把家当成了生产车间，当成了"葡萄常"的作坊。

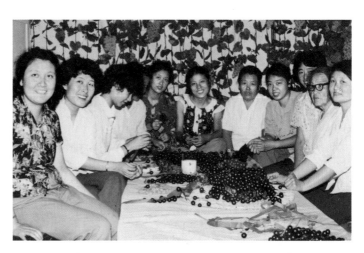

◎ 常玉龄与葡萄常联社的青年人在一起 ◎

1982年，常玉龄应邀在安定门街道联社所办的东城区葡萄常工艺品厂当技术顾问。这时的常玉龄已经不单纯是一个匠人、手艺人。她已经不愁吃喝，完全可以安度晚年，但一种使命感让她不顾年迈体弱，重操旧业。她要为国家作点儿贡献，位卑未敢忘忧国，她的思想境界已经超越了一般手艺人的理念。这时的常玉龄，应当说已经具备一位爱国艺术家的崇高品格和基本素质。对她来讲，钱是次要的，主要是"葡萄常"的名声，是"葡萄常"的声誉，人过留名，雁过留声，她要让世人知道，"葡萄常"是爱国的，是有社会责任的，是为国家繁荣昌盛而效力的艺术之家。

　　从垒灶、吹珠到上霜，常玉龄这位终生未嫁，将青春、幸福完全奉献给"葡萄常"艺术的老姑娘，在她晚年时，义无反顾地把家传绝技毫无保留地传授给从社会上招来的待业青年。滴水之恩，涌泉相报。这朴素的为人之道，或许就是常玉龄对国家和政府奉献的注解。

　　"葡萄常"不仅恢复了生产，而且改进了工艺，增加了新品种。"葡萄常"犹如火中涅槃，凤凰再生，大放异彩。不但北京市场的销路顺畅，就连外省市和海外订单也是纷至沓来。在北京各工艺品大商店，那一串串壁挂葡萄、盆景葡萄，千姿百态，晶莹可爱，吸引着广大顾客

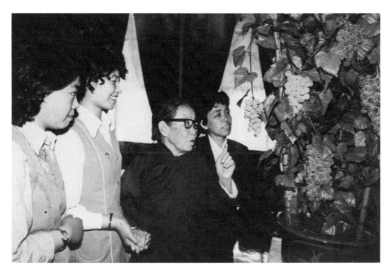

◎ 常玉龄向青年人传授技艺 ◎

的目光。"葡萄常"的葡萄又成为中外游客的抢手货。

1979年的年底，常玉龄众望所归，当选为全国"三八"红旗手。

二、"绝门"手艺为何后继无人

这时候，常秀厚已经有了三个女儿。除了二女儿因为脑炎没有得到及时治疗而留下智障残疾外，大女儿常弘和小女儿常燕都已经是很懂事的孩子了。常玉龄终身未嫁，没有儿女，她对孩子的爱心便倾注在常秀厚的三个孩子身上。她在外面得了什么纪念品，首先想到的就是送给孩子们，她发了工资、得了奖金，便领着常弘、常燕去逛商场，给孩子们扯上几尺花布，为孩子做一件花裙子什么的。

孩子们也愿意和"二爷"在一起，不上学时就跑到"二爷"工作的房间里，看二爷耍手艺。那些看似很平常的玻璃珠子经二爷的手一侍弄，转脸就变成了一嘟噜一嘟噜的新鲜葡萄。

这让孩子们很惊讶，也非常开心。求知的欲望和好奇心让孩子们围着老太太一个劲追问为什么。常玉龄不厌其烦，给她们讲，手把手教她们怎么样去做。

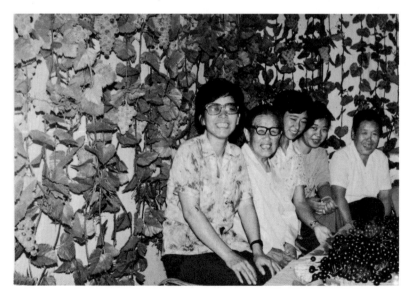

◎ 常玉龄笑了 ◎

常燕至今记忆犹新，她回忆当年的情景，说道："长长的玻璃管被伙计一头叼在嘴里，另一头用无刃的圆头剪刀托着，然后伸到桶里，凭着感觉挑起一小团料，在即将冷却的刹那，悠着劲儿一吹——一个葡萄珠儿就成形了，然后用手中的剪刀合着一小截玻璃管一起敲下来。那动作倍儿帅！真的！"少年时的常燕曾经对这些干净漂亮的动作十分羡慕，并且不止一次地进行过尝试。

"一个酒杯，从一侧伸出一根细管，在酒杯外面绕了好几圈还能倒出酒；一个玻璃葫芦，趁着没硬，用剪刀在底部戳出特别漂亮的山景。这些东西现在都见不到了！"回忆起小时候的玩意儿，常弘和妹妹你一言我一语，充满了不尽的眷恋与情怀。

然而，有一天，常玉龄把姐儿俩叫到面前郑重地对她们讲："你们愿不愿意学这一行。要是愿意，二爷就把咱们常家的绝活传给你们。"

姐儿俩相对而视，没有应声。虽然平时对制作玻璃葡萄很有兴趣，但那只是玩一玩。可要是和二爷一样，一辈子就干这一行，她们还没有思想准备。当时，常弘就要高中毕业了，将来干什么工作确实已经开始萦绕在她的心头。她也曾想过，是不是和二爷学这家传的手艺。可当她将这个想法和母亲提起时，母亲问她，那个罪你受得了吗？那可是个"肉绞铁"的苦活儿啊！

常弘很小就听说过这个词。"家里的宅子都是我们用'肉绞铁'挣来的！"大人们经常这样感叹生活的艰辛。

什么是"肉绞铁"呢？她跑去问二爷。

常玉龄解释道："吹好的料器葡萄珠要放在滚烫的蜡汁里蘸蜡上色，一颗葡萄珠要蘸好几次才能镀好一层蜡，一不留神蜡汁溅到手上，立刻烫起一层水泡。""往葡萄里插铁丝（即灌珠）更不容易，用力小了插不进去，用力大了玻璃珠就碎在手里，碎玻璃扎进手里针尖都挑不出来，只好用力往外挤。挤不出来怎

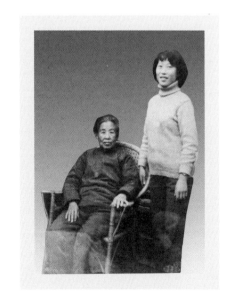

◎ 常弘与常玉龄 ◎

么办呢？那只好等伤口愈合时把它顶出来。"

还有一件小事，让常弘彻底打消了学这个手艺的念头。有一天，二爷带常弘逛商场。常弘在花布的柜台前站住了。常玉龄看柜台上的花布品种挺多，确实很漂亮，就上前伸手想摸摸面料的质感。却让售货员给拦住了："您慢点，这料子禁不住您那个手摸。"这让站在一旁的常弘感到一种难以名状的屈辱。

常弘这时候才注意到二爷的手。那是一双什么样的手哇！瘦骨嶙峋，粗糙，拇指和食指全都弯曲变形，两只手因为常年浸泡在各种颜色里，再也洗不下去。让外人一看就以为手没有洗，样子很脏，很难看。常弘知道，二爷的手是因为在制作玻璃葡萄时，要将绵纸紧紧缠在葡萄枝上，常年用力造成的。

常弘这时想到，如果我要学家传的这个手艺，那这双手还不和二爷一样吗？人家讲究女孩子的手是十指纤纤，跟水葱似的，谁愿意"肉绞铁"，让好好的一双手变成那个样子呀！她不愿意，她不能接受。她发自内心感叹道：我的手可千万别成这个样子啊！

1980年，常弘高中毕业，她选择接母亲的班，进入北京绢花厂，当了一名绢花车间的工人。原因很简单，绢花厂是市属企业，是"铁饭碗"，而"葡萄常"工艺品公司是街道办的企业，福利待遇低，收入没有保障。还有，就是工作条件和工作环境，街道办的"葡萄常"和绢花厂的生产车间简直有天壤之别，一个干净舒适，一个又脏又累。

常燕呢，因为年纪还小，还要继续读书，虽然在假期也去帮帮二爷的忙，不过是为了好玩，也没有打算把青春就搁在祖传的手艺上。这让二爷常玉龄很失望，也很无奈。她知道这件事情不能强勉，一个做老家儿的，不能牛不喝水强摁头啊。再者说，人家孩子的父母不吭声，我这当爷的能说什么呢。但是常玉龄不愿这个手艺就断送在自己的手里，不愿将这祖传的手艺带到八宝山去，她还愿给后人留下一点儿念想。第二年，也就是1981年，由她口述的"葡萄常"的历史，经人整理，由北京出版社在《花市一条街》中结集出版，成为今天人们研究北京传统手工艺的重要依据。

1983年3月，常玉龄再一次被推选为北京市政协委员。

这一年，常玉龄依然担任安定门街道"葡萄常"工艺厂的技术指导。她的侄子，常玉光的儿子常秀忠不知道从哪儿听说了这个消息，找上门来，希望和姑姑学习这门家传手艺，同时也是为了挣点儿钱，增加一点儿收入。

常秀忠的父亲死得早，也是常桂禄她们拉扯大的。那时，常秀忠接触了家传的料器玻璃手艺。后来，常家的老房子卖了，常秀忠得了一笔钱，他不愿留在家里干这又脏又累的行当，便到外面闯天下去了。这些年，常玉龄一直是与常秀厚一家一起生活，对于常秀忠接触不多。但毕竟是本家亲侄子，如今找上门来，也就同意他到安定门街道的这家工艺厂去帮忙。这是常家后人当中又一个涉及"葡萄常"技艺的人。

20世纪80年代，可以说是"葡萄常"的又一个辉煌期。"葡萄常"工艺厂的生意异常红火，在常玉龄的指导下，工厂恢复生产常家原有的马奶子、玫瑰香、龙眼等几十个工艺品种。这些产品除了畅销全国各大城市之外，还承担了为国家出口创汇的任务。常玉龄虽然年纪大了，但工作起来依然是一丝不苟，她严把质量关，出口产品精益求精，因而颇得国外客户的好评，很多国家的客户来厂参观，就是冲常玉龄来的。常玉龄是"葡萄常"的代表，是料器玻璃葡萄的最好广告和品牌。那个时期，一串葡萄的销售价格就在百十块钱，而当时国家机关一个科级干部的月工资也不过六七十元。

1986年，常玉龄去世，享年75岁。她是"葡萄常"五位终生未嫁的女子当中最后一位辞世的，也是"葡萄常五处女"中最长寿的一位，可谓是寿终正寝。尽管常家五位女子生前渴望常家这份手艺能够生生不息，代代相传；尽管她们打破了祖上"传女不传男，传内不传外"的家规，先后两度招收外姓女子学徒，传授"葡萄常"特有的技艺，然而，"葡萄常"工艺厂在常玉龄去世不久就因为种种原因停业了。"葡萄常"五位女子的希望化为泡影，常家的"绝活"从此之后还是销声匿迹了。

有人就此问题表示不解，认为常玉龄没有将核心技术传授出去。笔

者认为，依据常玉龄的人品，依据常家五位女子"言必信，行必果"的处世原则和宗教信仰，她们绝不会食言。那么，该怎么解释20世纪50年代、70年代她们接收的两批徒弟，至少有十几位进入核心机密圈的人，没有成为"葡萄常"技艺的传承人呢?

笔者认为，"葡萄常"的技艺，毕竟属于传统的手工艺。这种技艺的掌握不是靠知道怎么做就可以做成功的，它需要一个认真摸索的过程。过去传统艺人讲究是"师傅领进门，修行靠个人"。如果你没有悟性，如果你不能进入那个境界，如果你没有刻苦钻研，即使你"懂了""明白了"，还是不能达到师傅所传授的水平，更不要说青出于蓝胜于蓝了。

对于料器玻璃葡萄的制作，完全凭借手艺人的眼力，凭手上的感觉。这个感觉应该包括手感、动感和观感。而这个本事，不是哪个人说说就能掌握的，也不是你知道应该怎么做就能做出来的，它需要不断实践、感悟和理解才可能掌握。那几位进入了"葡萄常"制作车间的徒弟，虽然清楚了"葡萄常"的制作过程，但是不等于就能够制作出好的作品来，更不要说可以悟到这门手艺的真谛了。

此外，还有一个可能，那就是这些徒弟有了新的志趣，有了新的谋生手段或是工作单位，便改换门庭，主动放弃了。毕竟当时"葡萄常"是一家街道企业，福利待遇、工作环境都不能与国有企业相比。随着时间的推移，她们对"葡萄常"其中的核心工艺也就淡忘了。

注 释

[1]常家是蒙古族，对于辈分上的传统称谓与北京人有所不同，但是与蒙古族聚集区的称谓也不大相同。对于姑奶奶则称之为爷爷。姑姑们则称亲爸爸。
[2]当时诬蔑邓拓、吴晗、廖沫沙三人合作在《北京晚报》开辟的专栏。

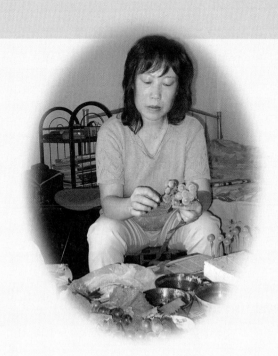

第（三）章

迟到的传承人

非物质文化遗产丛书

Intangible Cultural Heritage Series

葡萄常

如果从"葡萄常"的创始人常在算起，常家后人已经五代。前四代人均有从事料器葡萄这一手艺的传人。然而到了第五代，虽说常家人丁依然兴旺，男男女女，枝枝蔓蔓地延伸到四面八方，然而，就这常家祖传的手艺，从常玉龄1986年去世，却断了档，沉寂了十多年，几乎失传。

第一节
一条新闻引发出一连串反响

当时光进入21世纪，北京人开始思念过去的老玩意儿。对于民族传统的手工艺品，国家有关部门越发重视起来。2003年12月20日，北京一家报纸发表了一篇《"葡萄常"难寻，绒鸟不再》的文章，感叹"一门曾经盛极一时的民间艺术就此失传"了。

常秀厚的女儿常弘，这时已经年逾不惑，爱人在市政府的一个部门工作，儿子已经开始读高中，而她本人因为企业改制内退回家，每天料理家务，生活平和淡定。妹妹常燕已经大学毕业，分配到一所中学做美术教师。常弘和常燕都看到了这篇文章，毕竟是与自己家里手艺相关的内容，这让姊妹俩内心不禁泛起阵阵涟漪。她们没有想到，祖上的名声过去这么多年居然还有人念念不忘。姐儿俩认为，这说明咱祖上的这门艺术还有生命力，作为"葡萄常"的后人，对这件事情应当有所表示，有所作为。

那么，能不能让它重见天日呢？这姐儿俩回忆起当年和二爷一起的生活，看二爷工作的情景，想起与二爷朝夕相处、耳濡目染的感受。时隔十多年了，闭目细想起来，当年的情景仍历历在目。她们扪心自问，相互讨论，我们能不能把这门手艺恢复起来，发扬光大呢？

姊妹俩将这一想法告诉了母亲刘悦民。母亲是"万聚兴花儿刘"后

人，结婚后一直与"葡萄常五处女"住在一起。虽说没有亲手制作"葡萄常"，但是辅助的活儿却短不了要做一些的。比如，葡萄的枝蔓或者葫芦的藤叶之类的不少就是出自"花儿刘"之手。特别是作为常家的媳妇，刘悦民与常家的姑奶奶们相处非常融洽。常家的"福禄寿"和常玉龄、常玉清五女子没有儿女，她们的亲情之爱全部投入到了侄子和侄媳妇的身上。当常秀厚有了常燕和常弘之后，常玉龄每月的工资收入就大部分花在了侄孙女的身上。

◎ 常弘大喜之日 ◎

这时刘悦民听了女儿的想法，回想起当年的往事，沉默良久，抬眼看了一眼俩闺女的神情，叹了一口气，说："既然你俩有这个心思，那就把这个手艺捡回来吧。你们要把这常家的手艺恢复起来，也算对得起你二爷，没有让二爷白疼你们一场。"知儿莫过母，刘悦民当然知道这姐儿俩的脾气秉性，她相信常家的手艺在女儿的血脉中依然流淌，同时她也深知，要恢复起来也不是轻而易举。她提醒女儿们说："葡萄常的手艺可不是一看就懂，明白就能做成的。手艺是要亲手去做，'行家一出手，才知有没有'，这可是又搭工夫又得破费钱财的手艺。你们可得三思啊……"

常弘姊妹找到北京民间文艺家协会（以下简称"民协"），与时任秘书长的于志海谈及"葡萄常"的传承问题，提出了想恢复这个有百年历史的老字号和具有民族传统的技艺。于志海告诉她们，国家高度重视非物质文化遗产，作为"葡萄常"的后代，你们就大胆干吧，北京民协支持你们，希望你们无愧于"葡萄常"第五代传人的身份。

于志海的讲话看似平淡，却说到常弘姊妹的心坎里了。是啊，常弘对妹妹讲，咱们是"葡萄常"的后人，要不把"葡萄常"的手艺传承下去，岂不有愧于祖先？

姐儿俩回家后将民协的意见告诉了母亲，母亲兴奋地一拍大腿，说："好啊，既然国家有这方面的政策，民协明确支持咱们，你们姐儿俩还犹豫什么？时机难得啊！"

常弘对妹妹说："我现在的时间完全由我自己支配，我就多干点儿吧！"

常燕说："我不是也有双休日和寒暑假嘛。打这以后，我把出去玩的时间全用在恢复咱们'葡萄常'的手艺上！"

心有灵犀一点通，姐儿俩对母亲表示：说什么也不能让"葡萄常"绝在我们这一代！

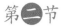

第二节
寻觅丢失的世界

娘儿仨说干就干。凭着记忆，常弘和妹妹立即动手筹措各种资料和相关的材料。常弘出生的时候，"葡萄常"已经走过了最辉煌的岁月，但一串串不同品种的玻璃葡萄，大大小小的玻璃葫芦，"吹玻璃"吹出来的各式小玩意儿却依然留在她们童年的记忆之中。

家中那一间烧炉的屋子一直就是一个富有魔力的地方。在那小屋里，会有无数的玻璃珠子诞生，珠子又能变成一粒粒红的、紫的、绿的各式各样的葡萄；还有葫芦，梦幻般的宝葫芦就是在那间屋子里变出来的。那个房间一般是不允许家里的女人迈进的，但是年幼的常弘却不止一次地偷偷向里面张望。她看到了魔术一般的情景，锅里的玻璃变得软绵绵的，就像是柿饼。光着膀子的伙计，插上一根细管，鼓着腮帮子吹起来，一边吹一边左拉右捏，没有两分钟，手里就变出来一个形态逼真的宝葫芦，一粒粒大小不一的葡萄珠……

常弘很小就从二爷口里知道，"葡萄常"制作的葡萄等制品都以玻璃为原材料，与料器制作虽同属玻璃制品，但制作方法大不相同。料器葡萄是用有色的玻璃制作出实心葡萄珠，非常厚实、沉重。"葡萄常"制作的葡萄首先要用一根金属管粘上烧到火候的玻璃溶液，吹成葡萄珠，是空心的，然后经过贯活、蘸青、攒活、揉霜等一系列工艺流程才能制出成品。

回忆起儿时爱不释手的那些小玩意儿，常弘和妹妹你一言我一语，眼前不禁浮现出二爷手把手教她俩制作小玩意儿的情景。往事在脑海里就像是电影，一幕幕舒展开来，一幅幅多彩的画面在眼前呈现出来。

二爷在配制秘方的时候，是回避外人的，但从不回避这小姐妹俩。出于好奇，常弘看着二爷的举手投足，看着二爷的一招一式，难免技痒，也凑上前，在二爷手把手的指点之下，进行了一些尝试。于是，

迟到的传承人

葡
萄
常

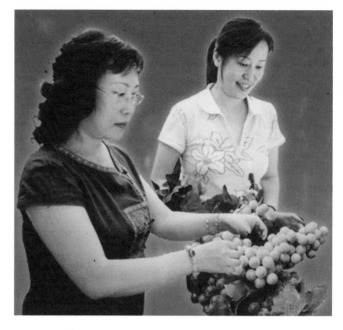

◎ "葡萄常"第五代传人常弘和常燕 ◎

家传的手艺就这样潜移默化地深深印到了她的脑海里。虽然没有刻意去学，然而在不经意间，她已经对"葡萄常"的制作过程有了一个难以磨灭的印象。

那么，动手吧。把童年的记忆放大，每一招每一式都细细琢磨。母亲刘悦民也与两个女儿凑到一起，将脑海中与"葡萄常"相关的点滴记忆全部释放出来。没过多久，"葡萄常"制作工艺的流程便逐渐清晰起来。也许是"一种源自于血脉的熟悉"唤起了常弘姐妹内心深处的热情，她们紧张忙碌起来，她们的目标十分明确，尽快将祖上的手艺通过自己的双手再生，重新复活，再放异彩。

首先是原料，"许多原料与过去不一样了，过去不用对色，现在的葡萄也不像原来那样单一，原来的葡萄就是绿色和紫色两种。现在同样的紫葡萄就有色彩区别，提子色浅偏红，玫瑰香偏紫色重。要改革，不能按原来的路子走！"姐儿俩一边恢复一边研究，同时也在考虑怎么能够让过去的技艺有所提高。

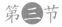

谁是"葡萄常"真正的传人

就在常弘和常燕开始动手恢复家传的手艺时，2004年2月4日，北京一家报纸再一次发表了有关"葡萄常"的文章。

这篇文章介绍道：

"葡萄常"在20世纪80年代末期不见踪影，近日，一位自称是"葡萄常"后人的读者来信称"葡萄常"并没有失传，自己的父亲常秀忠就是"葡萄常"的第四代传人。昨天，记者见到了常秀忠。他表示，为了不让这门手艺失传，他愿意打破家规收外姓徒弟。

还有一家报纸报道称："会做'葡萄常'的只剩一人。"

这篇文章介绍说：

今年67岁的常秀忠老人，住在广渠门铁路桥附近一个简陋的大杂院里。十几平方米的小屋中除了日常生活用具外，并无其他值钱的东西。老人翻着褪了色的人物照片说，"葡萄常"三代传人常在、常桂馨、常玉光分别为自己的曾祖父、祖父、父亲，"父亲去世早，我七岁起就拜'葡萄常五处女'为师学艺。1983年前后还带着几个徒弟在工厂里生产'葡萄常'，后来工厂倒闭就赋闲在家，而徒弟也都先后转向其他行当。现在会做'葡萄常'的恐怕就剩我一人了。"

常秀忠讲："现在知道'葡萄常'的人很少，更不用说能见到它的人了。"尽管20年没有制作"葡萄常"了，但常老对这门手艺仍然熟稔在心。"这是门宝贵的民间艺术，我不希望它在我这代失传。"老人说，他的儿子倒是喜欢这门艺术，但是儿子在中国残联，有自己的工作和理想，所以只学了制作"葡萄常"的一点儿皮毛就没再学了。"趁着现在身体还不错，我想打破'家规'把它毫不保留地传给后人。"老人对于徒弟并无太多的要求，"'葡萄常'的制作工艺非常烦琐，特别是吹玻璃、调色、上色、上霜等绝活，非一日之功就能学会。想要学习的

人首先要热爱这门艺术，还得有悟性与心性，而且还要有不怕苦与累的品质。外国人想学我也愿教。"

北京民间文艺家协会驻会副主席于志海也看到了这条新闻。于志海感到很惊讶，同时欣然表示，要尽快与常秀忠取得联系，并计划针对"葡萄常"的工艺与市场价值举办一次交流与研讨会。

2004年3月29日，《北京晚报》发表《"葡萄常"将重返市场》的文章，介绍常秀忠的情况，称：

目前刚刚成立的"葡萄常"工作室已经开始运转，几名对外招收的喜欢传统民间艺术的徒弟也基本确定下来，"葡萄常"手工艺品重新进入市场只是时间问题了。

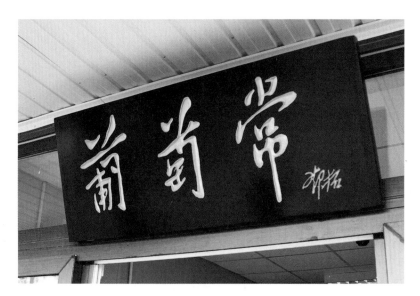

◎ "葡萄常"新匾额 ◎

有关常秀忠的一系列文章，让常弘感到不能再保持沉默了。她与北京民协取得联系，向民协领导表达了自己的看法，并向记者发表谈话，坚决否定常秀忠是第四代传人的说法。

她说："在我的记忆中，常秀忠除了在1980年左右经常玉龄介绍，在安定门街道的工厂里与老师傅学过几个月吹玻璃（"葡萄常"制作工艺的第一道工序。在"葡萄常"的整个制作工序中，只有这一工序允许

外人和男人参与）的活儿外，从没参与过其他工序。他自称是第四代传人的说法实在荒谬，说他是'葡萄常'的后人还差不多。"

于志海很快通过电话与常秀忠取得了联系。于志海代表北京民间文艺家协会表态：凡是能够恢复"葡萄常"工艺传承的人，不管是谁我们都支持，关键问题是谁能够恢复。

常秀忠与北京民间艺术家协会驻会负责人通了一次电话之后，再也没有将他的传承与试制进展情况与民协进行联系。

常弘回到家后与常燕商量，不能等着什么传承的评说结果了。民协于志海秘书长说得对，一切用事实说话，看一看谁能恢复！

第四章

再现『葡萄常』绝技

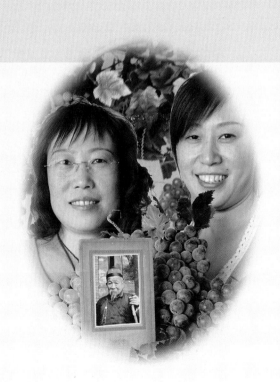

"葡萄常"有了传承人之争,其实并不是坏事,有比较才能有鉴别,有鉴别才能分高下。谁是真正的传人,谁是正宗嫡系,不是自我标榜的,也不是最重要的,关键是要用家传的手艺说话,拿出你亲手制作的葡萄作品来让行家品评。

第一节

说得容易做起来不易

制作"葡萄"的第一步是"吹珠",这道工序一定要在高温下才能够完成。当年在"天义常"作坊,这活儿一直都是男人们干的,连老姑奶奶们都没参与。不过,常燕至今记得那些珠子是怎么吹出来的。

"要想恢复原汁原味的'葡萄常',首先要找到吹珠人!"做"葡萄",第一步就是"吹珠"。"葡萄常"家有句话:"葡萄像不像,还得看吹匠。"吹匠指的是用玻璃料吹葡萄珠的李师傅。当年,李家吹珠,常家上色,两家是相辅相成的两个作坊。可是,反馈回来的信息却是接二连三的失望:当年的那些伙计们要么已经去世,要么年纪太大无法做活儿。姐妹俩跑到灯泡厂和玻璃器皿厂去考察,结果还是大失所望。这些厂的吹玻璃工艺早已改成了机械制作。传统的吹玻璃方法青年人甚至闻所未闻。

怎么办? 有道是"天下无难事,只怕有心人"。常弘把这件事情放在了心上,她委托亲友帮忙,撒开大网,四处打听,寻找线索,搜集信息。功夫不负有心人,常弘从通县的一位老伙计那里打听到,在河北省定兴县有一个小伙子会吹玻璃。常弘喜出望外,赶紧告诉了常燕。

姐妹俩决定分头行动。常弘负责突破"吹珠"这道门槛,常燕则发挥自己美术专业的特长,承担色彩搭配的课题。不服老的刘悦民看到两个女儿这么上心地琢磨,也坐不住了,她拿出了"花儿刘"家的看家绝

活，做出栩栩如生的葡萄枝蔓叶子。

定兴怎么走？常弘不知道，看了半天地图，总算找到了。可她不会开车，乘长途公交车又不知道在哪个地方下车。她的爱人看到她着急的样子，笑了，开玩笑地说："怎么不知道发动'群众'啊？"

真是的，干吗放着现成的司机不用呢！爱人非常支持常弘干这件事。他是公务员，每天工作很忙，便决定利用双休日，陪爱人跑一趟定兴。

定兴的这位小伙子，那一年28岁，名叫许惠德。他会吹玻璃球，但是和常弘要求的葡萄珠子还有不少差距，怎么办？多少接近的手艺，总比白帽子强，于是常弘就和小许讲自己的想法，对珠子的要求。常弘坐到小小的柴油泵机旁，凭着记忆一点儿一点儿教小伙子吹珠。爱人本以为跑一趟就万事大吉了，没有想到一发而不可收，常弘接二连三提出跑定兴，他的双休日差不多全搭上不说，往返的油钱、过路费又给家里增加了不少的经济负担，但他毫无怨言。他看着常弘那样执着，那样劲头十足，不觉地也把不少精力投入了进去。说起来，这两口子真是有缘，常弘的婆家祖上也是蒙古族正蓝旗人。爱人的爷爷曾经是班禅额尔德尼·确吉坚赞的司机。真应了那一句老话："不是一家人，不入一家门。"

定兴的小许悟性极高，极有灵性，在常弘的指点下一点就透，很快掌握了其中要领。当常弘夫妇再去时，小许一天已经能吹出两三百个葡萄珠了。常弘回家和母亲讲定兴之行时，一个劲儿夸奖小许。刘悦民说，要和当年的老师傅们相比，还差得远。当年有一位师傅一天最多吹了1000多个呢！常弘说，小许是刚入门，这就不简单。小许这人也很通情达理，他了解到常弘要"吹珠"的缘由以后，从不讨价还价，让常弘看着给，够个成本就行。常弘清楚人家是拿这行吃饭的，每次都给留下一两千。

常弘忙着找珠子和原材料，常燕那边则依照记忆中的名称买回颜料配色，涂到姐姐带回来的珠子上实验效果。过去的老颜料如今市场上很多已经销声匿迹再也找不到，常燕依照记忆中的名称买回颜料配色，不

料又衍生出更多的色彩品种：色深的玫瑰紫，色浅的提香，绿中透红，红中带绿……调色，是一道技术难关。调色用的颜料，不仅有黄、绿、蓝、白等颜色，为了黏合与不掉色，还要外加白糖、水胶、淀粉和酒等辅料。

常燕的爱人是一位摄影爱好者，常燕便把爱人也拉上，让他拍摄了很多葡萄样品作为参照物。家里十平方米大小的卧室被两人折腾得跟开染房似的，花花绿绿全是色块。

"葡萄常"的工艺葡萄能够以假乱真，最绝的应是葡萄表面那一层薄薄的霜。过去，这可是祖传秘方，常家从不示人。常家几代传人做葡萄时都要焚香一炷。常弘说，这其一是因为常家几代人信仰佛教，特别是常桂福本身就是出家之人，自然要焚香表示对佛祖的虔诚之心，希望佛祖保佑制作成功；二是常家的"绝活"离不开香火。葡萄上的薄霜就是用香灰敷得，黏合剂则是白糖等物，用今天的话说这就是常家的知识产权。

新中国成立后，"葡萄常五处女"像许许多多握有祖传秘方的世家一样，为了繁荣社会主义建设，无私地将这工艺绝活传授于人，然而，这看似简单的工艺却不是那么容易掌握的，就是掌握了基本要领，要得到其中真谛，还必须要下苦功夫实际操作才行。"葡萄常"之所以自常玉龄之后沉寂十多年，其中原因很多，但这一点十分关键，就是没有人真正掌握这手绝活。

知识产权有复杂与简易之别。现代许多科技产品的核心技术三言两语说不清楚，而"葡萄常"的知识产权却似乎是一层窗户纸，一点就破。然而，手艺人的绝活特点就在于此，说起来简单，听起来明白，可真要操作起来，达到相当的水准就变得极不容易了。这就是中国传统手工艺魅力和价值所在，可谓众妙之门皆在十指间。

让常弘感到欣慰的是，家族工艺被搁置了这么久，重新捡起不但没丢，反而更有活力。常弘和妹妹发现，老祖宗传下来的葡萄挂霜的技艺如果用在今天市场上的葡萄品种上就显得有些粗糙。为让葡萄外挂的那层霜显得更自然，更逼真，姐妹俩就到市场去观察葡萄的形状与颜色。

巨峰葡萄成熟时，果实呈紫色。青提成熟时，颜色青黄。黑蜜、"红黑姐妹"成熟时颜色深紫黑。玫瑰香成熟时颜色是先粉红后紫黑。高妻成熟时颜色呈黑色。京秀成熟时颜色是玫瑰红或鲜紫红。一串葡萄中，叶子有深绿、浅绿甚至略微发黄，葡萄粒有的因为挤破而留下小口，有的则正在往外淌着汁液，葡萄粒也是有大有小，不尽相同。

一时间，姐儿俩成了葡萄品种专家，能将不同葡萄品种的色彩、形状和葡萄外表挂霜的深浅烂熟于心，如数家珍，一一道来。

前期准备工作就绪，姐妹俩便抱着电炉一头钻进了屋子里。现在的制作方式虽然严格遵循传统要求，但工作条件比当年有所改善。比如，当年是烧煤炉，现在则改用天然气炉；还有橡胶手套护手，这也是老一辈人没有用过的。常弘认为，这是劳动保护措施，并不妨碍手工艺的制作，而这双手也就不至于像二爷当年那个模样了。

常弘将调好的颜色，根据葡萄珠、梗、叶、须所需要的颜色，往上涂色。特别是葡萄珠，她反复涂了多次，直至看上去和真葡萄一模一样为止。葡萄叶是用宣纸放在模子里压制而成的，须子则是用纸绳做的。

葡萄上色后，晾干，再将葡萄珠蘸上一层薄薄的蜡。好似蘸糖葫芦似的，这层蜡的薄厚度也是技术活。上"霜"是制作葡萄珠的最后一道

◎ 工作中的常弘与常燕 ◎

葡萄常

难关，过霜成功的葡萄从远处一看，好似露水打过，刚从葡萄架上摘下来，极为鲜美。

常弘说，全部都那么水灵，就反而不真了。葡萄常最大的特点就是仿真，以真为美，师法自然。只要是自然界有的葡萄，常家的玻璃工艺就能做出来，大小不一样的葡萄，颜色不一样的葡萄，造型不一样的葡萄，挂在藤上没长成的葡萄，通通能够通过一双巧手和家传绝技把它们做出来。

"攒珠"对一双手的能力要求很高，就靠手的力量把绵纸紧紧缠在葡萄枝上。常弘、常燕非常清楚，二爷常玉龄就因为常年干这个，才使每根手指都变了形，弯得直不起来。刘悦民说，常玉龄她们把这一步叫作"肉绞铁"。现在，常弘改良了这道工艺，开始使用带有黏性的绵纸，原来用的绵纸是没有黏性的，因而要完全依靠手的力量。

两姐妹从找原材料入手，经过熔料、溜条、加色、吹捏、成型等多道工序，经过三个多月的试制，在母亲的帮助下，2004年7月终于制作出第一件一米见方的葡萄盆景。为了让这件东西与自然生长的葡萄完全一样，她们还专门做了一个葡萄藤架。常弘说："为了这架葡萄，生生锉断了两根钢条。"可见其中的艰辛不易。

第二节
"葡萄常"第五代传人亮相京城

虽然不是第一次接触制作葡萄，可这毕竟不同于儿时兴致玩耍时的作品。这件作品能不能代表"葡萄常"的技艺传承？姐儿俩虽然心中有数，可还是需要权威人士来认可。找谁来品评一下呢？刘悦民知道，当年绢花厂的"葡萄常"车间还有几位老姐妹在世。一家人多方打听，寻找到了"葡萄常"的外姓徒弟李淑惠。当70多岁的李淑惠老人看见摆在她面前的"葡萄"时，先是一愣，接着上下左右不断打量、仔细观瞧，继而不禁啧啧称赞道："这两个丫头是怎么琢磨的？！又让我看到'葡萄常'的葡萄了！从造型到颜色都那么像'葡萄常'的老玩意儿！"站在一旁的常弘姐妹看老太太这么认真地审视，紧张极了，直到听到老太太一番结论性的话语，这才长长地舒了一口气，把悬着的心放了下来。

2004年9月，在沉寂了18年后，"葡萄常"重新出现在北京城。常弘、常燕姐妹带着最新创作的"葡萄常"作品，参加北京市文联、北京市民间文艺家协会在中华世纪坛举办的"庆祝建国55周年·还看今朝"大型民间艺术展。这是她们姐儿俩第一次以"葡萄常"第五代传人的身份亮相，也是第一次以民间艺人的角色站在玻璃展柜前，两人心里别有一番滋味，说不出的酸甜苦辣，还有忐忑不安。她们俩低声嘀咕："这么多年了，还有多少人知道'葡萄常'？还有多少人对这个东西有兴

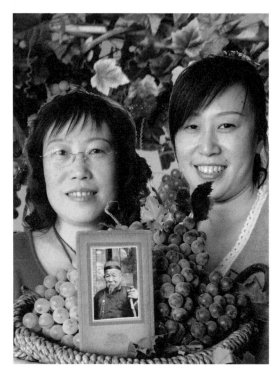

◎ 常弘与常燕手捧常在的照片与自己的作品 ◎

趣呢？"

答案很快就有了。越来越多的客人来到了展台前，年逾古稀的老爷子驻足感叹："我还以为'葡萄常'绝迹了呢！"挑剔的青年忍不住惊呼："哟，比真的还真呢！"那些牙牙学语的孩子们则拉着父母的手撒娇，非要尝尝新鲜葡萄的滋味。

常弘、常燕脸上终于绽开幸福的笑容。她们没有想到，大家对"葡萄常"还是那么喜爱，对"老玩意儿"还是那么情有独钟。这让她们十分感动，她们在心底说，我们的心血总算没有白费，总算可以说对得起祖宗传下的手艺，对得起二爷的苦心栽培了。

这时，沉寂一段时间的常秀忠又在媒体上有了消息。常秀忠称他招收的徒弟已经能够制作"葡萄常"的葡萄了。据常秀忠介绍，不少喜好民间艺术的人士前来向他求艺，"想学的人挺多，但我只看中段宗德。他肯吃苦，悟性好。"据了解，段宗德是某市驻京联络处的一位公务员。2008年4月底，常秀忠招他为徒，随后在大兴建立了手工作坊，并为"葡萄常"注册了商标。常秀忠表示，他们从化炉、染色到上霜等程序，均完全按照父辈的做法。

北京一家报纸发表《"葡萄常"第四代传人遭质疑》的文章，常弘坚称"没有传人"。常弘还介绍说，当年常玉龄希望她能继承这门手艺，但是她由于怕吃苦没有学。不过，长年耳濡目染，她也学会了这门手艺，并在半年前开始与妹妹一同制作"葡萄常"。不久前，她们还携作品参加了在世纪坛举办的民间艺术展。

针对常弘的质疑，常秀忠回应说，常家根本就没有"传女不传男"这个传统，"无论男女，只要喜欢都可以学"。常秀忠认为，常在的五个子女（常桂福三姐妹和常桂馨、常桂臣两兄弟）都是第二代传人，常玉清、常玉龄与自己的父亲常玉光为第三代传人，那么自己就顺理成章是"第四代传人"。他说："父亲去世早，我七岁就拜爷爷常桂馨为师，掌握了'葡萄常'的制作方法，1983年左右还带过徒弟。"

常弘对这个问题的解释是：和想象中的家族产业不一样，"葡萄常"并非每一步工艺都由女传人们亲历亲为。如上文所说的"盘炉"和

"吹珠"，都是由招收的男学徒们完成，接下来的"灌珠""过纸"（用铁丝给每个葡萄珠加上把，并缠上绿色绵纸）也会交给女学徒们做，严格保密的只是几道核心工艺："上色""上霜"和"攒珠"。这几步别说是学徒，就是自家的男人和媳妇都要避开。

据"葡萄常"第三代传人常玉龄的回忆录讲，因为姑姑们保密，她的母亲一辈子都没摸过一枝葡萄，到了她这一辈，同样是严格提防着娶进门的媳妇。常秀厚的妻子刘悦民也是从没摸过葡萄，直到2004年时，为恢复"葡萄常"才参与了其中的部分工作。

刘悦民回忆说，当年就是招收的女学徒，也都是表亲。常玉龄的考虑是，从小在这里学手艺，同时培养和子侄们的感情，希望最后能结成夫妻，手艺就不会外传了。"不过，最后一个也没成。"

有关媒体特意提到了北京民间文艺家协会对"葡萄常"传人之争的态度。

时任北京民间文艺家协会驻会副主席的于志海在得知常家为"葡萄常"传人起争议后认为，现在谁是"葡萄常"的传人并不重要，重要的是谁能更好地还原"葡萄常"本来的面貌，谁能将这门古老的民间艺术在融入现代先进工艺理念的基础上更好地传承下去。于志海表示，在鬃人、毛猴等民间艺术濒临灭绝的情况下，"葡萄常"在消失18年后起死回生，让人备感欣慰。协会将全力支持这一艺术门类，关注它的创新与发展。"我为'葡萄常'在当下激烈的市场竞争中如何立足担忧。"于志海说。

为此，于志海特意为常弘、常

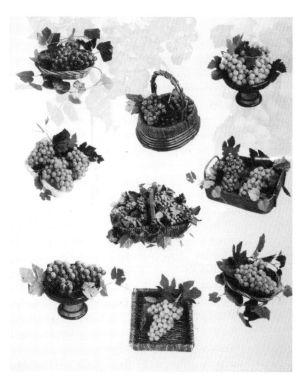

◎ "葡萄常"工艺品推介照片 ◎

燕牵线，将常家姊妹的作品介绍给某家工艺品网站出售。

是年，常弘、常燕向专利局申报"葡萄常"专利，并花了3万元，在北京市崇文区长巷头条70号注册了一家工商执照，取名为"北京葡萄常工艺坊"，常弘为法人代表。

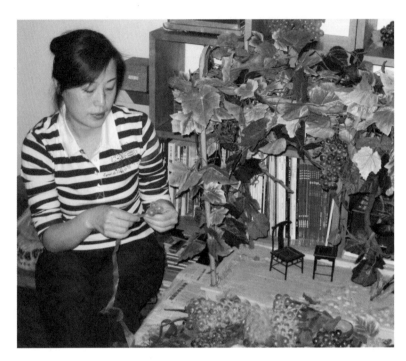

◎ 常燕在制作葡萄架 ◎

2005年，北京市崇文区申报"葡萄常"工艺为市级非物质文化遗产。前不久，"葡萄常"还被有关部门评为北京市艺术家庭。

2008年，常弘进入第一批中国民间文化杰出传承人名单。这一年常弘46岁，虽然未及天命之年，但在母亲与妹妹的支持下，已经承担起"葡萄常"第五代传人的使命。

一桩事物的出现与消亡，都有其必然的轨迹。笔者认为，"葡萄常"失传了18年，再度恢复绝非偶然。一是常家后人经过长时间的反思，意识到家传手艺的可贵，萌生了恢复的决心。二是北京民间文艺家协会对恢复北京民间传统艺术高度重视，不遗余力地扶助"葡萄常"再

◎ 中国民间文化杰出传承人证书 ◎　　　◎ "工美杯"金奖证书 ◎

◎ 中国民间文化杰出传承人
奖杯 ◎

◎ 第三届北京工艺美术展
金奖奖杯 ◎

出"江湖"。三是常弘、常燕姊妹具有恢复技艺的能力,其家庭具有恢复这一技艺的经济基础。四是经济体制改革以后,社会文化生活走向多元化,人们有对民间文化艺术的需求和愿望。所有这些因素共同促成了"葡萄常"工艺的传承和发展。

第五章

『葡萄常』的发展前景

　　常弘、常燕姐妹俩在短短几个月的时间里，从自己的积蓄里拿出了六七万元，购置设备器材，采买原材料，复原出祖传的"葡萄常"技艺。但是，姐儿俩没有将这个手艺像前辈那样作为一个谋生的手段，常燕继续在学校当她的美术教师，常弘虽然把相当的时间和精力放在与"葡萄常"相关的活动中，但是也没有把"葡萄常"当作商品推销，对于将来的传承问题，也还是一个未知数。这不能不让人说，"葡萄常"的前景不容乐观。

<div align="center">

第一节
"葡萄常"的市场定位

</div>

　　"葡萄常"的复出，引来很多人的关注，就连外交部礼宾司也来人与常家姐妹洽谈合作事项。面对炙手可热的大好局面，不少朋友劝常家姐妹把握时机，尽快开拓市场，必然获利颇丰。然而，常弘与妹妹却做出了让外人无法理解的决定：私人投资一律不接。

　　在她们看来，不是因为清高，而是觉得"葡萄常"一旦成为商品，就意味着贬值。这些"葡萄"，凝聚了常家100多年的历史和心血，产业化不是自己的选择。她们决定，将"葡萄常"定位为"收藏品"，定价为几百至上万元不等。

　　"你不怕定价太高会削弱收藏者的积极性吗？"面对记者的采访，常弘温文尔雅地一笑，讲了个故事：在一次为失学儿童义卖的庙会上，一位60多岁的老先生执意要花480元原价购买其中的一小串"葡萄"。细心的常弘一问才知道，老先生原本就是研究老北京历史的。姐妹俩匆匆商量了一下，提出将"葡萄"送给他，谁知竟被老先生一口回绝："少一分我都不同意！它值这么多钱！"

　　"货卖识家！"常弘动情地强调，"每一粒'葡萄'都不一样，独

一无二，再加上背后的历史，这不是金钱能衡量的！我的东西不能卖大白菜价！要买便宜的，市场上就有塑胶葡萄，五块钱一串，但它没有这么深厚的文化内涵。"

有好心人对常弘说："杨惠姗的琉璃工坊现在成了时尚的代名词，'葡萄常'有没有可能借鉴这种思路开拓市场呢？"

"绝对不可能！"常弘连连摇头否定。她认为："琉璃和水晶都是时尚的产物，只有求变才能站得住，但我们不一样。'葡萄常'是个百年老牌子，只有不变才能站得住。"

常弘坚持自己的看法：凝聚了常家100多年心血的"葡萄常"，如今已经属于非物质文化遗产，而一旦成为普通的商品，就意味着贬值。她们姐儿俩坚持将"葡萄常"定位为"收藏品"。在常弘看来，"葡萄常"恢复时间不长，如果过早地加入现代的元素，弄不好就毁了。

那么，如何扩大"葡萄常"在市场的影响力呢？常弘有她的办法，那就是积极参加社会活动。常弘、常燕经常参加北京民间文艺家协会举办的各种活动。两年的时间里，常弘、常燕已经参加了五次全国性的展览。每次参展，她们都带着烧制好的葡萄珠，在现场做攒珠、配叶等工序的表演。

◎ 常弘参加迎奥运民间艺术展 ◎

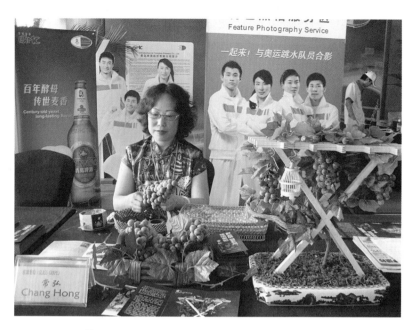

◎ 北京奥运国际新闻中心现场展示葡萄制作 ◎

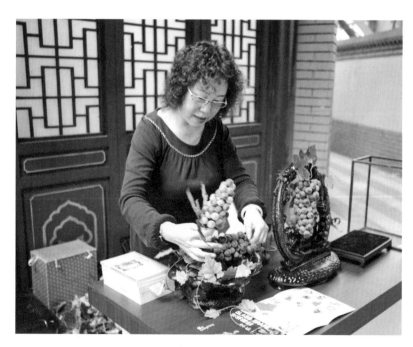

◎ 常弘在上海世博会上 ◎

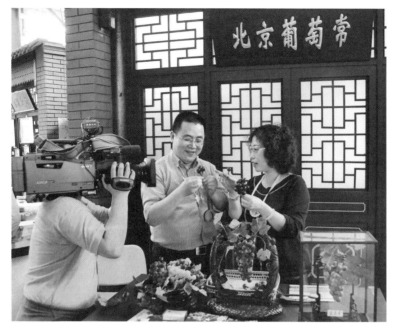

◎ 常弘在北京葡萄常展厅前 ◎

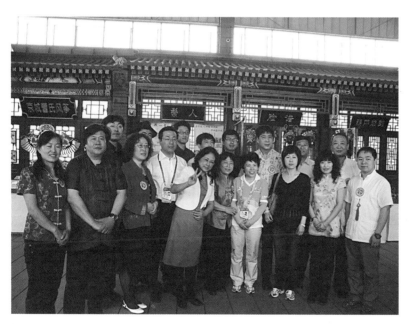

◎ 参加世博会代表合影 ◎

葡
萄
常

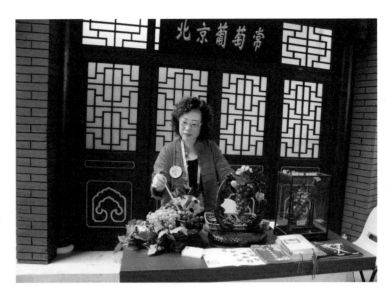

◎ 北京葡萄常展台前 ◎

　　作为工艺品，常弘把每串葡萄的价格定在1200元左右，而作为高档礼品的葡萄，价格则定为五六千元。但常弘并不热衷于挣钱。在出席传统艺术活动的展览表演中，总会有人在"葡萄常"的展台前询问价钱。常弘总是不厌其烦地回答："我们这个不卖，它不仅是商品，还是文化。"她表示，"葡萄常"经过100多年的历程，每串葡萄都蕴含着沉甸甸的历史。现在，常弘将一部分作品无偿捐赠给了东城区东花市街道开办的社区博物馆，供市民免费参观鉴赏。

第二节

后继乏人，濒临失传

因为坚持自己的主张定位，常弘姐妹俩寻求的发展之路走得很艰难。没有足够的资金支撑，她们无力研发新技术，而少了技术支持，她们现在能复制的仅仅是圆形葡萄等屈指可数的几个品种，"葡萄常"声名远扬的传统的马奶子葡萄、上大下小的玫瑰香葡萄、苹果、桃子等别样水果都只能暂时搁置。

没有发展资金的支持，"葡萄常"至今还没有像样的工作室。常弘只能将自己家十几平方米的客厅当作工作间，而且不像一般人印象中的工作间那样，员工们每天忙忙碌碌。笔者去她家采访时，正值夏日，她家的客厅与成千上万京城平常人家有着一样的陈设，没有多少与众不同之处，窗台旁小柳条筐箩里的紫红小葡萄，也是让人感到司空见惯的摆设而已。她说祖上传下来的规矩，暑天是不做活的。我想，这大约是两

◎ 简单的工作环境 ◎

葡萄常

个方面的原因，一方面是天热人心躁，不容易出好活儿；另一方面，还是没有把这当作营生。既然没有工作室，也就没有正式的员工，目前制作"葡萄常"作品，除了常弘、常燕之外就是她们的母亲刘悦民帮忙。如果参加展览，那就是姐儿俩与她们的先生一同前往。两位先生虽然都有自己的工作，但是对爱人的这项事业还是全力支持的。

对于前景，常弘也是实话实说，走着看吧。我要求我儿子先得有一份正式工作，先有饭碗，然后愿意学，再学，不能拿这个当饭碗。我不愿意让儿子先参与这个，嫌他添乱。因为干这个活儿手要干净，手上不能有汗。我爱人倒是可以，但是我嫌他干活儿不利落。

在常弘身上，笔者感悟：艺术可以成为一个职业，艺术可以作为养家糊口的饭碗，但是，真正的艺术是不一定要拿来换钱的。从某种层面上看，匠人和艺术家的区别就在于此。匠人靠手艺养家糊口，靠手艺生活；艺术家则是以此生活，而不一定以此谋生。

常弘如今退休了，才做起祖传的手艺来，她也没有将这个当作什么挣钱的手艺，而是当作一种爱好，一种不应当丢弃的艺术，一种修身养性的方式。她说，要说好看，那么现在市场上塑胶的葡萄也很逼真，还不贵，几块钱的事儿。而我们的玻璃葡萄既费工劳神，价格还贵，但作为常家的传人，我有这个责任，不能丢弃祖传的手艺。

她的妹妹常燕更是如此，常燕现今在一所学校做美术教师，她把祖宗留下的手艺作为自己的一个业余爱好，并没有每天去琢磨这个玩意儿，只在假日里才动一动手，平时还是以教书为业。

常燕夫妇不打算要孩子；常弘儿子大学毕业以后，进入了公务员行列，没有以"葡萄常"家传手艺为业。不过常弘认为，不一定非要以此为业，等他有了正式工作，生活有了保障，他肯定要学的，就是业余爱好，也行啊。常弘说："我相信，一旦时机到了，他会琢磨的。我不也是这几年才'醒悟'嘛！"

对这个问题，笔者在网上看到一段访谈，不妨摘录如下：

记者：你作为"葡萄常"第五代传人，开始了"葡萄常"的再创业。有没有想到如何传承的问题？

常弘：祖上规矩"传女不传男"，到我这一代，常家是三个闺女。我是老大，二妹八个月大时就患了脑炎成了残疾，"葡萄常"只有我与三妹继承。我有一个儿子，而三妹不要孩子，若我不传儿子，"葡萄常"只有失传。我跟儿子谈过这件事，想让他在参加工作后的业余时间学习。

记者：有没有想到带徒弟？

常弘：必须是在保障艺人切身利益的前提下。过去有"教会徒弟，饿死师傅"之说。我现在不敢辞工作而专心于葡萄工艺的制作，就是怕养活不了自己。现在，韩国、日本的民间艺人是国家养着，相当于大学教授的待遇，传手艺没有后顾之忧。我国抢救非物质文化遗产，不能不考虑这些问题，"人亡艺绝"将后悔莫及。

记者：你认为还应该怎样做更好？

常弘：若国家将艺人的待遇提高，建议将纯手工艺集中在类似秀水一条街的地方，可起名"纯手工艺一条街""工艺传人一条街"或其他名字。这样，中外游人在一条街中就可以看到"泥人张""面人郎""鬃人白""花儿金""风筝哈""葡萄常"等中国最棒的民间工艺，看到不同工艺的历史及传人。原来外国朋友来北京爬长城、吃烤鸭、逛秀水。现在我们吸引他们逛工艺，那将会是怎样的光景！

笔者对常弘的这些看法做了分析，从纵向看，历史上的"葡萄常"确曾有过车间化大批量生产的时期，例如，20世纪50年代和70年代末期80年代中期，在合作化和生产服务联社的经济体制下，"葡萄常"均曾有过规模生产，而且有过不错的业绩，在国内外市场博得极好的口碑。那么，眼下为什么不能续写这样的历史呢？常弘认为，咱们的手工艺品成本高，比不了机械化生产的低成本。你的这串葡萄卖1000多块钱，而人家塑胶的葡萄，一串几块钱，一般人看上去相差

◎ 常弘在局促的家中展示新作品 ◎

无几，也很逼真。要以数量和价格在市场竞争中取胜几乎是不可能的。这大约就是20世纪80年代街道所办的"葡萄常"工艺厂倒闭的一个重要原因；同样，也是今天常弘不愿意让"葡萄常"走向市场销售的一个具体原因。

关于韩国对待民间艺人享受教授级待遇一事，笔者特意采访了正在韩国做访问学者的北京大学中文系陈连山教授。陈教授告诉我，他通过韩国翻译的资料得知，韩国对待非物质文化遗产也是分为几个级别，如道级（即相于我们的省级）、国家级；然后确定一个或是几个传承人；传承人过世后还要遴选再接班的传承人。对其待遇与教授相当的问题，陈教授讲不大可能。因为韩国的教授工作很忙，每周要上12节课。而非遗传承人一年大约就一两次活动，和教授的工作量没法相比。但是，韩国对待传承人是给津贴补助的，不过补助的津贴也不可能和教授的薪金相比。

陈教授补充说，我们曾经邀请韩国的传承人来中国表演，给的报酬一次大约是50万韩元，相当于4000元左右的人民币。就这一点而言，和教授待遇是差不多的。

如何使"葡萄常"的技艺得以传承延续，备受相关部门的关注。现

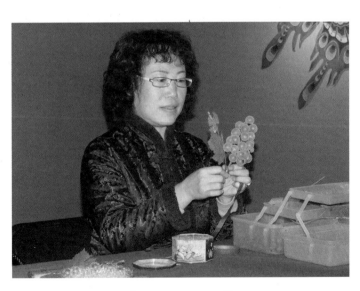

◎ 常弘在工作中 ◎

在，北京民间文艺家协会以及市区非遗管理部门对"葡萄常"这项技艺给予高度重视，"葡萄常"的复活与发展已经列入了议事日程。

作为"葡萄常"的第五代传人，常弘与常燕在有关部门的帮助下，拟订了关于"葡萄常"工艺的五年保护计划，制定了保障措施，并准备在政府的支持帮助下开设北京"葡萄常"工艺坊。"花市街道准备建一个博物馆，是'花市历史文化博物馆'"，常弘告诉笔者，"我给他们弄了一个葡萄架。""申遗之后我就忙了一些，参加社会活动也挺多的。想学的人也有，主要是年轻人，还有找我谈合作的，我都没有答

◎ 常弘与常燕接受电视台采访 ◎

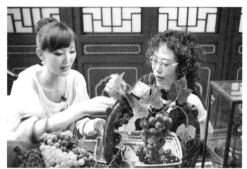

◎ 常弘接受媒体采访 ◎

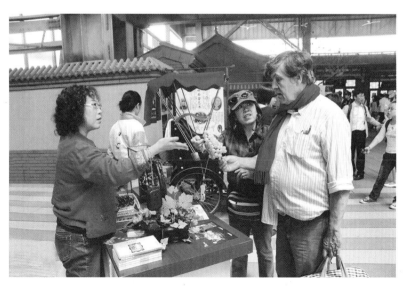

◎ 常弘向外国客人介绍"葡萄常"作品 ◎

葡萄常

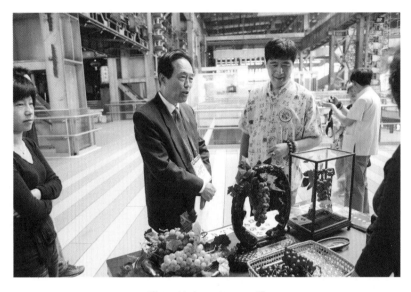

◎ 回答来宾的问题 ◎

应，不是故步自封。这个东西不能变为商品。"常弘再三强调：我可以不干，但干就要干到最好。目前，常弘接受了广渠门中学的聘请，给学生们讲"葡萄常"的制作工艺。

常弘说，我的心态较平和，没有过多的奢求，容易知足。我母亲说，这就是八旗遗风。我父亲"文革"时被造反派打得后背肿了起来，还有心抬头看天上飞的鸽子呢！

对于祖传的玻璃葡萄技艺，常弘已经不把它作为生活的饭碗，她说："不管别人怎么看，我是把自己的工作归为艺术创作。我今天想干活了，我进入那个状态，可以一天不吃饭，一直做到凌晨一两点。可我要是不想干，没准儿半年都不动。比方说有些活堆在这儿了，我还真拧着头皮往后推；跟我订活的，我也从来不收人家订金，你就别着急。而且，我一般问清楚你大概做什么用，然后都是我去设计、去创作，我创作你就接受。如果说你给我框框，那我做不出来。"常弘今天这个心态，如果倒退50年，老常家的祖辈是决然不敢想象的，如果有常弘今天这个心态，那么，还可能有邓拓笔下的"葡萄常五处女"吗？还需要"传女不传男"的传承方式吗？

常弘告诉笔者：我们常家老一辈儿受佛教影响较深，从小教育我要把良心放在中间，为人一定要行善。我没有党派，但是是爱国的。这回汶川大地震，没有人告诉我怎么表示一下，我知道四川驻京办事处在哪儿，就到超市买了12床被子，花了1000多块钱，送去了。良心告诉我，要尽我最大的努力帮助人，服务社会。

对于家传手艺的未来，笔者问她有什么样的想法，她说："顺其自然，看发展吧。这也是100年的一个记忆。"常弘淡然地说。

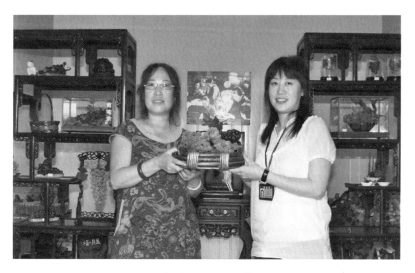

◎ 常弘与常燕 ◎

第三节
"葡萄常" 与非物质文化遗产保护

　　2013年新年，中国民间文艺家协会搞了一个团拜会，我在会上见到了常弘。我问她，忙不忙，忙什么呢？她一脸幸福的微笑，告诉我，她得了个大孙子。儿子和媳妇商量了，姓常，不姓他爸爸的姓，名字起得有意思，叫常开心。说着，她打开手机，让我看手机里面她孙子的照片。孩子非常健康，长得虎头虎脑，特别招人喜欢，名字起得好，真的让常弘常开心。

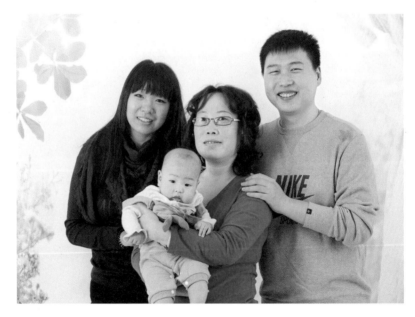

◎ 常弘与儿子儿媳和孙子合影 ◎

　　春节过后，我再一次给常弘打电话，问她，忙什么呢？电话里传出小孩的喊声，不用说，常弘与常开心在一起。常弘说，我和孙子在游泳池呢！瞧，常弘在享受天伦之乐。她的心思已经完全放在了隔辈人常开心的身上。当然，常弘今天的生活可谓衣食无忧，幸福美满。不要说

退休金，不要说她的丈夫是公务员，作为国家级非物质文化遗产的传承人，国家每年都给她拨一定款项的费用。因而，她做到了不以制作仿真葡萄为生，即使有兴致做一做，也不过是让手艺不至于生疏，不指望靠这个手艺挣下点儿什么。她现在的生活或者说心思，大部分用在了孙子身上，有空做一两串葡萄，还真成了她最初所希望的——就是做着玩。

我一直没有见到常燕，便问常弘，你妹妹怎么样，忙什么呢？常弘说，她可忙了，学校的事太多了，教课、备课，还要当什么班主任。不用问，家传的手艺肯定没有时间做，寒暑假时，抽空或许也做一做，那纯粹就是一个消遣吧。"葡萄常"第五代传承人当前的情况，让笔者多少有一丝疑虑，那就是第六代还会延续下去吗？

"葡萄常"的手工艺品在市场经济中，说是败下阵来了或许不够准确，但是如果仅仅靠常家后人，靠常弘和常燕姊妹来维持，将难免衰落。常弘已经年逾半百，常燕也已经过了不惑之年，那么，在她们百年之后，这个非物质文化遗产由谁传承，应当如何保护？

手工技艺，或者老人家传下来的手艺，不可能是一成不变的，技艺的更新换代，是正常的，健康的，是历史的必然。什么是原汁原味？什么是百年技艺？今人继承了先人的技术，也不是百年前的技艺，而是今天的手艺。不管什么事物，总是有起点有终点。一个作坊，一个手艺的技法同样也会有始有终。作为保护者，撑起一把保护伞，善莫大焉；当作保姆承担护理工作，功德无量；作为医生或者护士，输血、输液、输氧完全应当。但是，不能忘了民间有一句对医生的评价：能够治病，不能治命。

说到生产性保护，文化部非物质文化遗产问题专家再三强调：非物质文化遗产的生产性保护和文化创意产业的生产经营模式不是一回事。生产性保护关注的结果是有没有提升传承能力，而不是取得市场效益。中国艺术研究院民间美术研究中心主任王海霞将之归结为三个前提：材料原真、用传统技艺制作、手工加工。在她看来，这三个前提不仅是非物质文化遗产的文化价值所在，也是其市场价值所在。如果用得好，可以开拓出高端市场，拥有独特的竞争力；用得不好，则可能会被现代技

艺或更先进的技术所替代，如果没有人输氧、输血，则将彻底失去传承机会。

笔者认为，非物质文化遗产的保护工作，说到底就是"护理"，也可以说具有"治病"的职能。保护目的，就是让它益寿延年，甚至长命百岁。

毋庸置疑，民族传统方面的非物质文化遗产保护项目如果进入市场，必将面临现代审美要求的压力，如何在新时代新观念中运用古老、古朴的元素，考验着传承人和相关专家学者的智慧。

如何在继承中创新是一个较为复杂的问题。"传统"与"时尚"是一个绕不过去的话题，或说是很难并行不悖的矛盾。当下不少传承人已经悟到：在继承的基础上创新，才可能有发展，才可能进入市场经济的大潮之中试水。

时代要求传承人技艺精湛，保留原汁原味，保持原有风格，但一定不能拒绝新的技术。

"葡萄常"坚持百年传统技艺不变，如果进入今天的市场竞争机制，会是什么情况？可以说，它是很难取胜的，因为当代仿真技术有一些确实已经做到了超越传统工艺，因此传统工艺如果进入市场竞争，很可能要被市场所淘汰。即使不进入市场，有政府的扶植和保护，也很难实现"长生不老"或说再度辉煌。就这一点而言，我们大可不必为之惋惜，因为历史在前进，社会在发展，优胜劣汰，是万物发展的必然法则。假使有一天它的技法寿终正寝也无须哀叹，相信它的更新换代产品会出现，甚至涌现，"葡萄常"技术技巧涅槃之后将会再生，这新生的"葡萄常"将越发精美灿烂。

有人或许要问，"葡萄常"的传统旧工艺一定会被淘汰吗？笔者认为也不尽然。物质不灭，通过另外的形式存世是必然的。譬如，我们的祖先通过绘画、文字留给我们许多已经不复存在的历史遗迹，今天的高科技难道不能让其再次展现吗？譬如影视、动漫、录像等存档方式，都是可以完整清晰保留下来的。但是，你让今天的人去做百年以前的工作，或是使用几百年前的工作手艺，举手投足，原封不动，绝对是自欺

欺人，不管你怎么谨慎固守，肯定也会有今天的元素悄然潜入在里面，有21世纪的痕迹不动声色地沁入其中。今天的作品，即使有百年历史作为主要元素，但绝对已经不是百年之前的老玩意儿。

就说常弘、常燕今天掌握的"葡萄常"独门手艺，与她们的前辈一定会有不同。前人用煤炉，今天用天然气炉，你为什么不用煤炉了？因为有比煤炉更好的器具，为什么要抱残守缺呢？有道是"青出于蓝胜于蓝"，民族传统工艺只有不断推陈出新，不断改进技巧，才可能延续和发展。

在编撰这本小册子的最后阶段，笔者造访了常弘在花市大街的居所。笔者第一次采访"葡萄常"时，去的是常弘在花家地的家，那是一套狭小的两居室。当时曾让我感叹，常家姊妹创业环境的局促，连一间专门的工作室也没有。东花市是常家的"回迁房"，大约是分给常弘母亲的。现如今，常弘的母亲，常弘两口子，常弘儿子儿媳和常弘刚刚九个月的孙子，六口人，四世同堂，挤在越发窄小的两居室内，其中一间有阳台的大间，一张双人床占据了整个房间的主要空间，阳台安置了一张单人床，多一个人进去就转不开身。房屋朝向不好，仅有一间向阳的，还是东向，客厅没有窗户，室内光线很差，白天也需开灯，面积也就十平方米左右。这样的环境，居住已经十分拥挤，哪还有可能进行料器玻璃的制作？

常弘告诉笔者，她在远郊怀柔租了一个农家院，她把做活用的材料和器械全搬到怀柔去了。她说，那有地方，不怕颜料什么的弄脏了家里的摆设。在东花市的小居室里我没有看到"葡萄常"的一件作品，仅仅是从电脑中下载了常弘保存的与"葡萄常"技艺相关的一些照片。

当我打开常弘发给我的"葡萄常"的老照片，望着历史留下的斑驳的印痕时，我想：小小的一串玻璃葡萄，隐含着多么深厚的民间文化智慧，折射着多少社会沧桑的变迁，"葡萄常"的将来真的难以预测。"葡萄常"的技艺如何传承，能不能传承下去，发扬光大？真是一道难以解答的问题。

第六章

「葡萄常」制作工艺及流程

"葡萄常"料器玻璃制作技艺是老北京传统手工艺术。据史料记载，这一技艺始于清代道光年末或咸丰年间（1851—1861年）。概括地说，它的制作过程就是将玻璃料通过高温化成液体，然后用吹管吹成一颗颗葡萄状的玻璃珠。退火之后，用铁丝将玻璃珠连接成串，再按照自然界中葡萄的模样配上枝叶，喷上白霜。这几道工序，说起来很简单，但是做成的葡萄与真葡萄从颜色到状态一般无二，真假难辨，却是真功夫，不是说说就可以做到的。

第一节

原材料及主要工具

"葡萄常"就是手艺，基本依靠手工完成，因而没有特别的工具。辅助工具也是很平常、很普通的日常生活用品。

原材料有玻璃、宣纸、丝绵纸以及颜料、石蜡等化工原料。

使用的工具及器械包括镊子、夹子、剪子、烤箱、电炉、水桶、坛子、罐子、石英坩埚等。

工艺流程

制作葡萄的具体工序共分为11道：

1.砌炉灶

灶上放耐火坩锅（熔化玻璃用的器具）。现常弘姐儿俩已将过去烧煤的炉灶改为煤气炉灶。

2.装料

将碎玻璃加上碱面、硼砂，放进坩锅内。

3.烧火

温度要达到1500℃，烧到玻璃化成液体且不起泡泡为止。

4.蘸火吹制

用特制的铁管（或玻璃管）一端蘸玻璃水，另一端用嘴吹。蘸多少玻璃水、吹制多大珠子要根据葡萄的大小决定，这是手工艺技术的一道难关。吹制成玻璃珠的模样后放在一边，等待上色。通常，制作一串葡萄需要葡萄珠100个左右，做出这些珠子，通常要耗费一个月的

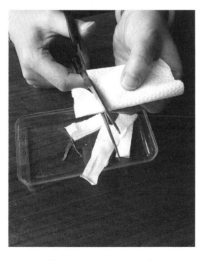

◎ 制作葡萄梗-1 ◎

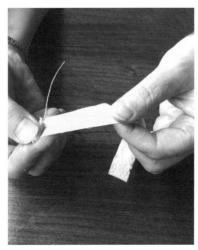

◎ 制作葡萄梗-2 ◎

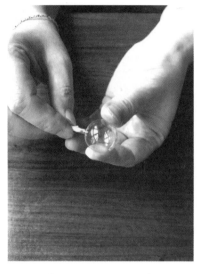
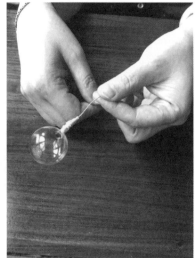

◎ 制作葡萄梗-3 ◎　　　　　　◎ 制作葡萄梗-4 ◎

时间。

5.制作葡萄梗

　　将餐巾纸卷在细铁丝上，并插在吹制好的葡萄珠上的小孔里。

6.制作葡萄叶和须子

　　葡萄叶子是用宣纸放在模子里压制而成的，须子是用纸绳做的。

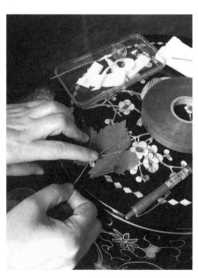

◎ 制作葡萄叶-1 ◎　　　　　　◎ 制作葡萄叶-2 ◎

◎ 制作葡萄叶-3 ◎

◎ 制作葡萄叶-4 ◎

◎ 制作葡萄叶-5 ◎

◎ 制作葡萄叶-6 ◎

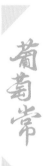

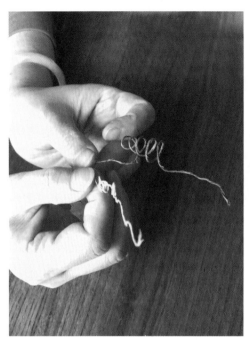

◎ 制作葡萄须-1 ◎　　　　◎ 制作葡萄须-2 ◎

7.调色

这道程序技术要求较高，需要较长时间的实践。调色用的颜料，不仅有黄、绿、蓝、白等颜色，还要外加白糖、水胶、淀粉、酒。主要作用是黏合与不掉色。

8.上色

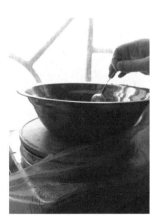

根据葡萄珠、梗、叶、须所需要的颜色，往上涂色。特别是葡萄珠，需要上三遍颜色才能达到逼真的标准。上色的目的之一，是为了让色彩固化。上色工艺离不开火，火候不同，颜料在玻璃珠上呈现的色彩也不同。这些珠子都要自然风干，如果采用烘干方法，

◎ 上色-1 ◎　　　◎ 上色-2 ◎

非物质文化遗产丛书　葡萄常

◎ 常弘在染色 ◎

温度会改变葡萄珠的颜色。

9.涂蜡

　　待上色、晾干后，往葡萄珠上蘸一层薄薄的蜡，好似蘸糖葫芦似的。这层蜡的薄厚度要求技术含量较高，需要长时间摸索才可能掌握。

◎ 涂蜡-1 ◎

◎ 涂蜡-2 ◎

10.上霜

这是制作葡萄珠的最后一道程序，也是"葡萄常"工艺的技术秘诀。这一工艺的秘诀就在上霜的技巧上，用独有的配方让葡萄珠更接近自然状态。"去过葡萄园的人就能看出来，我们做出的葡萄珠和葡萄园里的葡萄是一样的。"常弘说。

◎ 上霜-1 ◎

◎ 上霜-3 ◎

◎ 上霜-2 ◎

◎ 上霜-4 ◎

11.攒活（组装）

　　将零散的葡萄珠、叶、梗子、须子攒成一串串与自然界一模一样的，各类品种的葡萄。其中攒珠就是将葡萄珠穿成一串葡萄。这需要用绵纸，靠艺人的手劲将每一个葡萄珠牢固地拴在一起，然后再附上用宣纸、铁丝制成的叶与藤，一串葡萄才算完成。

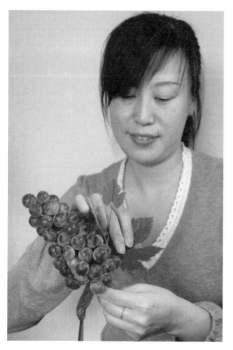
◎ 常燕在攒活 ◎

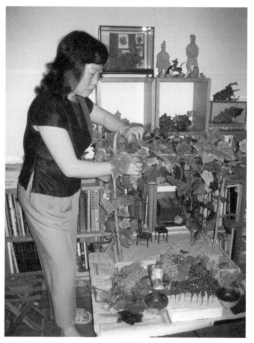
◎ 常弘在进行作品的整理 ◎

葡
萄
常

第三节

工艺特点

这11道工序总结起来有三个特点。

第一个特点，要掌握好火候。早期干这一行，第一步就是要在院子里盘一座烧煤的高温圆炉，炉上有几个装有不同颜色料器溶液的石英坩锅，几根一米五长、食指粗细、一头带胶皮的熟铁管子，以及一把特制有两个长臂的木制大椅子，外加几把夹子、镊子、水桶、石蜡、草板纸等就算齐了。

玻璃葡萄的制作过程是先把碎玻璃加上添加剂放到耐热的坩锅里，在火上加热，化成玻璃水，再用一支特制的玻璃管，一端蘸玻璃水，另一端用嘴吹。蘸多少玻璃水，吹制多大，要根据葡萄的大小决定，这可是制作玻璃葡萄的一道难关。

常燕回忆当年看二爷干活时的情景，说："那时候的炉子差不多有这间屋子这么大，形状就像烤挂炉烤鸭的闷炉，炉膛里放着一个一米见高的桶，里面是烧融的料，红彤彤、软塌塌的，好像我们小时候吃的那种橘子味软糖。长长的玻璃管被伙计一头叼在嘴里，另一头用无刃的圆头剪刀托着，然后伸到桶里，凭着感觉挑起一小团料，在即将冷却的刹那，悠着劲儿一吹——一个葡萄珠儿就成形了，然后用手中的剪刀合着一小截玻璃管一起敲下来。那动作倍儿帅！真的！"

说这行当热，因为除了那个大炉子之外，还有一个炉子用来熬蜡，一个炉子用来熬颜料……简而言之，上蜡着色都离不开高温，可以这样说，没有温度，就没有葡萄。

第二个特点，就是离不开各种颜色。调色是葡萄制作过程中的第二道技术难关。调色用的颜料，不仅要达到给葡萄珠、叶、梗上色的目的，还要起到既附着在制品的表面又不掉色的作用。颜料调好后，就可以根据葡萄珠、梗、叶、须所需要的颜色上色了。特别是葡萄珠，需要上三

遍颜色才能达到要求。上了色的葡萄晾干后，再蘸上一层薄薄的蜡。挂霜是制作玻璃葡萄的最后一道难关，也是"葡萄常"的绝技，挂了霜的葡萄远处一看，好像刚从葡萄架上摘下来的一样，水灵灵的。

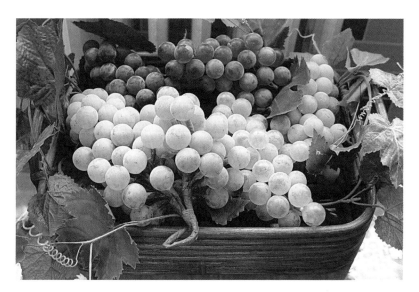

◎ 常弘、常燕作品：挂霜葡萄 ◎

第三个特点，就是手上的功夫。用料器制作工艺品，是一项复杂的手工艺劳动。要经过熔料、溜条、加色、吹捏、成形等多种手工操作。而这些操作，必须在极短的时间内完成，稍有不慎，前功尽弃。比如，用细铁丝制作葡萄梗，插在吹制好的葡萄珠上的小孔里。把绵纸塞进葡萄珠里，稍不留神，就可能弄碎玻璃，扎伤自己的手，碎玻璃拿不出来，就得肿上一个月。这样一个简单的操作，必须要心灵手巧，特别是使巧劲。

由于是手工操作，全凭个人经验，做料器没有模具，所做的玻璃葡萄完全凭借一双手和眼力。老手艺人说："料器匠的眼睛就是尺子！心就是模子！手就是天平！只要心里有数、眼里有准，手里就能做出来。"要说，常弘和常燕现在做活与以前的区别，也就是从烧煤变为用天然气，还有用上了胶皮手套护手。

此外，手艺人们都各自掌握了一套绝活。这些绝活是秘不外传的。

第七章

「葡萄常」作品赏析

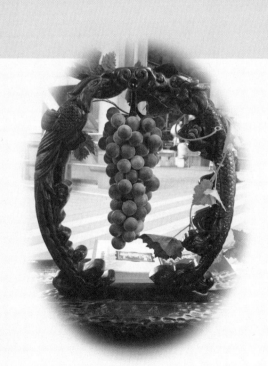

尽管"葡萄常"五代传承，百年历史，创作出数不胜数的葡萄艺术精品，然而这些作品多散落民间，珍藏在故宫博物院的"葡萄常"珍品，笔者也无法得到真迹照片，仅从常弘那里得到一张体现第四代"葡萄常五处女"工作的照片，因而本章展示图片均为常弘、常燕的作品。常弘、常燕的作品，有的赋予了名称，有的没有定名。凡没有定名的，均由笔者代庖暂定了一个名字，待"葡萄常"酝酿之后再行更名。

关于第五代"葡萄常"的艺术特色，笔者只想谈自己的两点观感。首先是逼真，用栩栩如生一点儿也不过分。据说，在一次非遗文化活动中，游人中有一个在母亲怀抱里的小孩，哭着喊着要吃葡萄。孩子眼里所看到的，就是展台前摆放的果盘和果篮中的葡萄。拿起一串葡萄，迎着阳光看去，隐隐然似乎有一层果肉包裹在葡萄里面。这以假乱真的玻璃葡萄就是常弘、常燕的作品。"葡萄常"做出的玻璃葡萄是空心的，这一点区别于普通料器。

常弘对葡萄情有独钟，她能告诉你怎么挑选葡萄，哪个产地的葡萄有什么特色。她认为，要想做好葡萄，心中必须得有葡萄，就像"胸有成竹"的画家一样。每到葡萄成熟的季节，常弘总会到葡萄园里去采风。她看在眼里，记在心中。她对葡萄的各种姿态了然于胸，因此做起活儿来得心应手。

葡萄是自然界生长的植物，是人们喜爱的水果，将其作为艺术品开发，注入文化元素和审美情趣，第五代"葡萄常"颇费心血。特别在葡萄的造型上，或者葡萄在不同的容器器皿的置放上，凸显匠心。以葡萄艺术造型为主题，或许体现了第五代"葡萄常"的一个艺术风格吧。

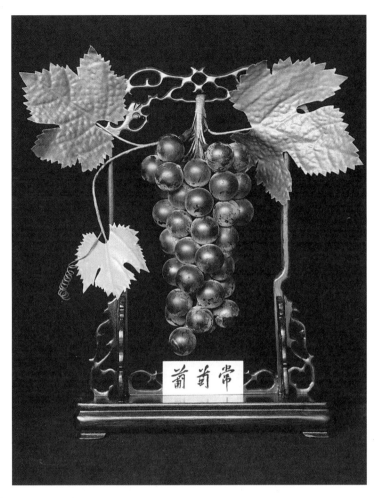

◎《福临门》◎

规格：长33厘米　宽20厘米　高42厘米

以葡萄为艺术品创作主题，一般象征丰收、硕果等美好意愿。在这件名为"福临门"的作品中，一串紫盈盈的葡萄悬挂在门楣上，两片硕大的绿叶在门框两端伸展开来，还有一片叶子垂下头来，恰似迎宾女郎向注视者躬身施礼。整个造型给人以喜庆的美感和愉快的遐思。这是第五代"葡萄常"的艺术构思和创作佳品

葡萄常

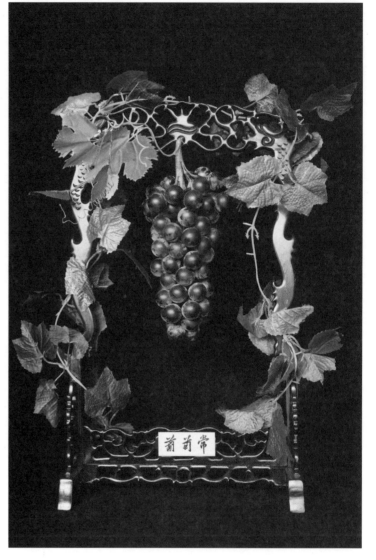

◎《步步高升》◎

规格：长33厘米　宽20厘米　高42厘米

两枝葡萄蔓分别从左、右两侧缠绕在犹龙似凤的古朴支架上，充满生机的葡萄叶借助枝蔓攀援而上，而占据中央位置的一串深紫色的葡萄则生动地呈现了饱满丰盈的质感。标题"步步高升"颇为神似，特别是在葡萄叶子的造型上深具匠心，下面的叶子伸向上方，上面的叶子则是舒展开的，真实地勾勒出民间传统的祝福和吉祥

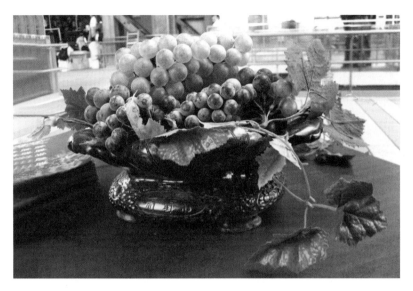

◎《和谐》◎

规格：长46厘米 宽46厘米 高41厘米

紫色的葡萄和黄色的葡萄放在同一个托盘里，虽然都是葡萄，枝蔓叶脉也没有两样，却是挂霜的与带露的两个品种。常弘将这件作品定名为"和谐"，寓意深远

◎《争艳》◎

　　一边似珊瑚般红润，一边如碧玉样晶莹，同样鲜艳，同样夺目。不是泾渭分明，而是竞放异彩

◎《龙凤呈祥》◎

将葡萄与龙凤呈祥木雕合为一体，借助龙凤造型体现葡萄的果实累累，构思
新颖，充满喜庆感

非物质文化遗产丛书

Intangible Cultural Heritage Series

葡萄常

◎《一架葡萄》◎

　　这架葡萄珍藏在东城区花市街道博物馆内。如果没有人道破真相，有谁相信这架葡萄是人造的呢？说起来，制作大型葡萄架，几代"葡萄常"也是有传统的。早在20世纪50年代，电影《葡萄熟了的时候》就曾出现"葡萄常五处女"制作的大型葡萄架，与生活中真实的葡萄架一般无二。今天，常弘、常燕姊妹俩继承家传技艺，将四季常青、结满果实的葡萄架搬进了博物馆

◎《一串葡萄》◎

这是一串很简练的葡萄，两片叶子衬托着几粒饱满的葡萄，悬挂在由铁丝缠绕出的框架上。尽管几粒，也是风姿绰约，各尽其妙。有的呈深紫色，有的是浅紫色，还有的是未成熟的青涩，其中共同的特征是表面均有一层薄薄的白霜。这是否在告诉大家：不管你是否成熟，季节到了，你就必须要被摘下。由此让观者感叹：每一粒葡萄都显现出制作者的匠心

葡
萄
常

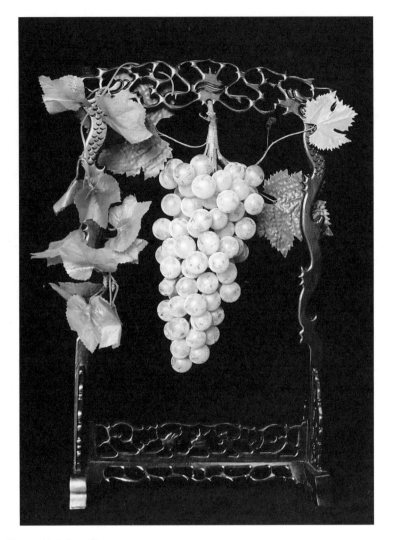

◎《一挂葡萄》◎

似乎是对葡萄新品种的广告设计，一串娇艳鲜嫩的新品种葡萄悬挂在古色古香的门式框架中间，粒粒饱满，颗颗轻敷白霜，旁边一片片绿叶，恰似绿精灵在翩翩起舞

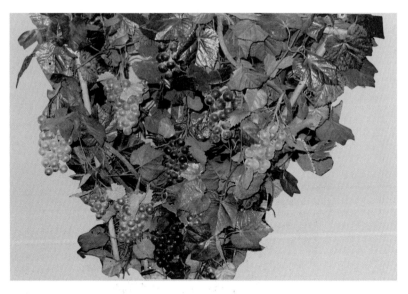

◎《荟萃》◎

　　该不是刚刚从葡萄架上走下来吧，色彩纷呈，流光溢彩。莫不是各路葡萄集合，还有枝枝叶叶的簇拥，要做什么呢？该不是不同品种葡萄的选美大会吧？红艳的如玛瑙，碧绿的赛翡翠，颗颗娇媚嫣润。为什么有那么多叶子？或许只有在绿叶的保护下，娇嫩的果实才不会出现闪失。面对这一件作品，笔者沉思许久，终于悟到，这件作品的题目应当是：《荟萃》

葡萄常

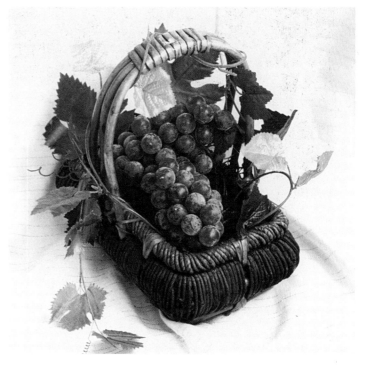

◎《一篮葡萄》◎

　　犹如待嫁的女孩，坐上花轿将出闺阁，小小提篮就是她的花轿，花轿中的女孩通身红彤彤。迎接她的该是多么喜庆的场景，耳畔将响起多少欢快的笑语声

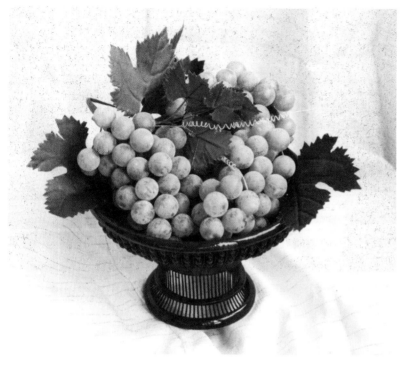

◎《一盘葡萄》◎

似乎是很随意的一个造型，在寻常百姓家的桌几之上，这样的果盘并不鲜见，果盘里的葡萄也极普通。但整盘葡萄像是刚刚摘下来的，还挂着白霜，令人垂涎，相信小孩子一定忍不住要伸手摘下两粒了。且慢，家长一定要注意了，这是假的，只能看不能吃

◎《挂霜葡萄》◎

　　"上霜"是制作葡萄珠的点睛之笔。"葡萄常"工艺在细节上的功夫已经可以以假乱真，给人以浑然天成之感

◎《马奶子葡萄》◎

这是常玉龄的作品，制作时间应在1978年前后。当时常玉龄接受崇文区花市街道办事处的聘请，在"葡萄常"联社担任技术指导。第四代"葡萄常"的作品注重自然真实感，马奶子葡萄是当年市场最为流行的葡萄品种，如果将这串葡萄挂在葡萄架上，完全可以乱真

◎《悬挂的葡萄》◎

　　叶子似已枯萎，果实却越发丰盈，果实与叶子之间还有一些牵连，倘若拉断了藤叶，会是什么结果呢

◎《藤叶与葡萄》◎

 人们经常赞美红花、绿叶的辉映与衬托，却忽视了对藤叶、葡萄的关注。
"葡萄常"在这件作品中生动地呈现了藤叶和葡萄的相互映衬和美的韵律

非
物
质
文
化
遗
产
丛
书

Intangible Cultural Heritage Series

葡
萄
常

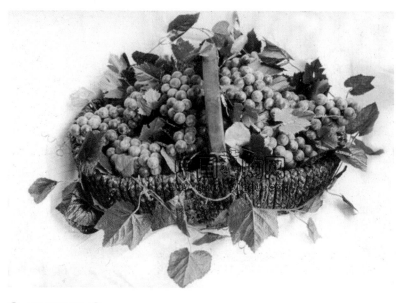

◎《满载而归》◎

　　满满一提篮葡萄，似刚刚摘下，呈现在观众面前，无形中捎来了收获的喜悦和果实的甜美

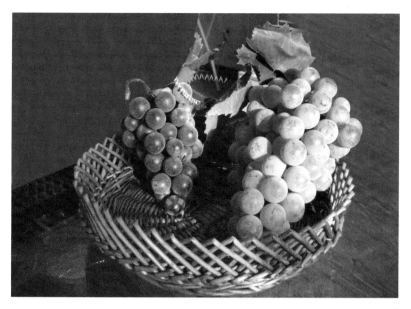

◎《持久的鲜亮》◎

　　谁能猜得出这两串葡萄摆放在桌上多久了？一天、两天、一星期、一个月，甚至一年、几年，依然鲜美如初、娇艳欲滴，拥有持久的鲜亮，这就是"葡萄常"艺术的魅力

附录一 "葡萄常"发展大事记

1854年，韩其哈日布出生在京城附近的正蓝旗蒙古营内。

1884年，农历正月十五灯节期间，慈禧赏赐韩其哈日布作坊"天义常"匾额。韩其哈日布感其恩更名改姓为"常在"。

1885年，常在大婚。为感皇家恩典，常在制作题为"子孙万代"的料器精品葫芦送进紫禁城（现存故宫博物院）。

1886年（大约），常桂馨（扎伦布）出生。

1888年，常桂臣（伊罕布）出生。

1894年，常桂福出生。

1896年，常桂禄出生。

1900年，常桂寿出生。

1903年，10岁的常桂福与6岁的常桂禄开始随父亲常在学艺。

1914年，常桂臣制作的料器工艺葡萄，由常桂馨送往巴拿马万国博览会筹备局参加评选，结果选中。

1915年，常桂臣代表"葡萄常"制作的料器葡萄在美国巴拿马万国博览会展出，获得奖状。

1916年，常桂臣的独生女儿常玉龄（1911—1986）开始随二姑常桂禄学艺。

1930年，常桂福与常桂馨因为"华光普照"四个儿子偷卖制作的葡萄而发生争执。常桂福一气之下出家为尼。这一年常桂福36岁。

常桂禄、常桂寿在这一年公开表示，为了家传的手艺不丢失终身不嫁。

常在作出决定，今后这门家传手艺只传女不传男，只传内不传外。

1935年，常在去世。次子常桂臣开始掌作。

常桂馨承担"葡萄常"家庭作坊对外交往和材料采购等项事务。

1936年（大约），常桂馨、常桂臣在花市大街60号购置了宅子，作为葡萄常的作坊。

是年，澳大利亚著名摄影家海达·莫理循采访"葡萄常"，拍摄了常玉清和常玉龄制作葡萄的照片。

1937年，常桂（渭）臣积劳成疾，因病去世，他的妻子拉扯着女儿，操持着常氏大家族的家务。

1944年，常桂馨因病去世。

1945年以后，常玉华、常玉光先后去世，常玉普、常玉照出家为僧。

常玉普、常玉照留下三个儿子（其中一个刚满周岁）由姑姑们照料，葡萄常家庭手工艺作坊由常桂禄牵头主事。

1946年以后，"葡萄常五处女"为偿还"华光普照"四人欠下的债务，卖掉花市大街的老宅子，搬到唐刀胡同。

京城兵荒马乱，常家手工艺作坊难以为继，以卖烤白薯、炸油饼、卖零食作为全家人的生计。

1948年，常秀厚离家出城参加中国共产党组织的队伍。

1949年，常秀厚随解放军进城，担任崇文区（今东城区）区长通讯员。

1950年，崇文区人民政府动员"葡萄常"家五女子恢复"天义常"字号，常家五女子响应党和政府号召，重操旧业，开始"葡萄常"工艺品的制作。

1952年，"葡萄常"作品参加在天坛举行的北京物资交流大会。她们所做的玻璃葡萄被新闻媒体誉为巧夺天工，广大群众再一次领略到"葡萄常"工艺作品的艺术魅力。很多报纸报道了常氏五女的绝活儿，"葡萄常"又一次名扬中外。常家五女子这时开始被人称为"葡萄常五处女"。

1955年11月，人民日报社社长邓拓以记者身份到唐刀胡同采访"葡萄常五处女"。

是年，常在的曾孙常秀厚被调到北京市绢花厂任党支部书记、副厂长。

1956年1月1日，"葡萄常五处女"一致同意正式加入合作社。

2月，邓拓再次采访"葡萄常五处女"。

3月4日，毛泽东在"加快手工业的社会主义改造"的讲话中特意谈到"葡萄常五处女"。

7月28日，邓拓在《人民日报》发表《访"葡萄常"》报告文学。

是年，"葡萄常"成为绢花厂的一个生产车间。

是年，常家姑侄姊妹六人均给予评定正式工资，每人七八十元不等。

是年，"葡萄常"的产品远销国外，供不应求。"葡萄常"合作社这一年的订货单中，有一家一次就要五万枝葡萄，致使"葡萄常"全家加班加点赶制。

是年，崇文区有关部门帮助"葡萄常"扩大生产规模，从通县调来两名烧玻璃球的"点炉工"。

是年，"葡萄常"打破常规招收四名外姓女徒弟。

是年，常桂禄当选崇文区第二届政协委员。

是年，伊罕布的遗孀72岁，与常桂禄共同生活，仍然参加集体生产劳动。

1960年，常秀厚与"万聚兴花儿刘"后人刘悦民结婚，婚后依然与"葡萄常五处女"住在一起。

1962年9月，常弘出生在花市大街"葡萄常"家族的四合院里。

1966年，"文化大革命"开始，常秀厚被打成走资派，其家遭到造反派打砸抢抄，"葡萄常"过去的历史遗物荡然无存。

是年，常秀厚遭到造反派批斗，身心受到严重摧残。

1968年10月，常燕出生。

1977年，中共中央副主席、国务院副总理李先念向有关部门询问"葡萄常"的下落。

11月，常玉龄被推选为北京市第五届政协委员。

1978年，崇文区东花市街道组织成立"'葡萄常'生产合作联社"，常玉龄把家传绝技毫无保留地传授给从街道上招募的待业青年，成为改革开放以后首批将家传技艺无偿贡献给国家的老艺人之一。

正在高中读书的常弘和上小学的常燕，在课余时间和寒暑假期接触家传手艺的启蒙教育，虽然她们没有正式接受"二爷"（姑姑）的技艺传授，但已经有了对家传技艺的感性认识和基本了解。

是年，首届全国工艺美术展览会在北京举行，"葡萄常"工艺美术作品参加展出。

1979年，东城区安定门街道有关部门找到常玉龄，组织以待业青年为主体的"'葡萄常'联社"；常玉龄不顾年迈体弱，从垒灶、吹珠到上霜，把家传绝技毫无保留地传授给从社会上招来的待业青年。

是年，常秀忠到"'葡萄常'联社"参与工艺葡萄的制作。

是年，常玉龄当选为全国"三八"红旗手。

是年，常弘、常燕与常玉龄生活在一起，开始接触"葡萄常"制作核心工艺。

1980年，常弘中学毕业，进入北京绢花厂工作。

1981年，常玉龄口述《葡萄常》一文结集在《花市一条街》一书中，由北京出版社出版。

1983年3月，常玉龄被推选为北京市第六届政协委员。

是年，东城区聘请常玉龄任"葡萄常"工艺厂技术指导。

是年，常秀厚去世，享年50岁。

1986年，常玉龄去世，享年75岁，"葡萄常"工艺葡萄由此在市场销声匿迹。

2003年12月20日，北京某报发表《"葡萄常"难寻，绒鸟不再》的文章，引起常弘、常燕姊妹的思考。

2004年3月29日，《北京晚报》发表《"葡萄常"将重返市场》的文章，介绍常秀忠的情况。

是月，常弘姊妹找到北京民间文艺家协会，与秘书长于志海谈"葡萄常"的传承问题。

7月，常弘、常燕在母亲等人的帮助下，运用"葡萄常"家传手艺制作出第一件料器葡萄盆景。

9月，常弘、常燕姐妹携"葡萄常"技艺作品参加北京市文联、北京市民间文艺家协会在中华世纪坛举办的"还看今朝·国庆55周年"大型民间艺术展，引起媒体关注。

是年，北京民间文艺家协会秘书长发表关于"葡萄常"传人的谈话，希望"葡萄常"的后人把"葡萄常"的工艺传承下去。

是年，常弘、常燕向专利局申报"葡萄常"技艺专利。

2005年，崇文区相关部门申报"葡萄常"工艺为市级非物质文化遗产。

北京民间文艺家协会驻会负责人于志海为常弘、常燕牵线，将常家姊妹的"葡萄常"作品介绍给某家工艺品网站出售。

2006年6月10日，北京举办第一个国家非物质文化遗产日。作为"葡萄常"第五代传人的常弘、常燕应邀参加在北京地坛举办的相关宣传活动，现场展示"葡萄常"家传技艺和经典作品。

12月14日，作为第五代"葡萄常"传人，常弘姊妹携其创作的料器葡萄作品参加首届中国北京国际文化创意产业博览会。

2007年1月，《环球人物》（第一期）杂志发表记者肖莹的文章《当年"五处女"为传祖业立志不婚，如今两姐妹隔世唤醒老手艺；不能让"葡萄常"绝在我这一代》，记述常弘、常燕重拾家传手艺，恢复传统工艺作品的事迹。

是年，常弘创作的葡萄工艺作品获得北京工艺美术行业颁发的金奖。

是年，常弘将每串葡萄定价1200元，一年多时间，售出不足10串。

2008年5月，四川省汶川县发生大地震，常弘闻讯主动到四川省驻京办事处捐给灾区价值1000余元的被褥。

8月，作为"葡萄常"技艺传承人，常弘携带"葡萄常"作品在奥运会期间接待中外非注册记者。

是年，中国文联、中国民间文艺家协会颁发中国民间文化杰出传承人证书，常弘进入第一批中国民间文化杰出传承人名单。

2009年，常弘出席北京民间文艺家代表大会，当选为北京民间文艺家协会理事。

2010年5月，作为北京市民间艺术家代表的常弘随北京代表团赴上海出席上海世博会，并在大会期间进行技艺表演，其作品在大会活动中展示。

9月，第二届北京孔庙国子监国学文化节召开，常弘作为"葡萄常"传承人参加传统手工艺表演。

11月，在由北京市旅游局和北京市东城区人民政府共同主办，中华民族艺术珍品馆、北京天坛民族艺术品发展有限公司、北京礼物旗舰店承办的第五届中国北京国际文化创意产业博览会中，常弘代表"葡萄常"第五代传人参与展览和技艺表演。

是年，常弘赴中国香港参加京港旅游洽谈会。

2011年3月，常弘、常燕制作的《吉祥如意》，在荣宝斋首届民间艺术拍卖会中获拍成功。

7月，常弘参加东城区文化馆赴罗马尼亚首都布加勒斯特的国际文化交流活动。

2012年6月，上海合作组织成员国元首理事会第十二次会议在人民大会堂举行，常弘应邀参加相关活动，表演"葡萄常"传统技艺，展示其经典作品。

是年，常弘代表"葡萄常"技艺传承人参加中国非物质文化遗产生产性保护成果大展。

附录二 "葡萄常"家族简谱

常在母亲：富贵

第一代：韩其哈日布（常在）（1854—1935）

第二代：常桂馨（扎伦布）、常桂臣（伊罕布）、常桂福、常桂禄、常桂寿

第三代：常玉龄、常玉华、常玉光、常玉普、常玉照、常玉清

第四代：常秀厚（常玉华之子，1934年出生，1983年去世，其妻刘悦民，1937年出生）、常秀宽（常玉光之子）、常秀清、常秀忠（常玉光之子）

第五代：常弘、常燕[1]

附录三　关于巴拿马万国博览会

　　1912年2月，美国政府为庆贺巴拿马运河即将开通（巴拿马运河区当时由美国统治），定于1915年2月在西海岸的旧金山市举办"巴拿马太平洋万国博览会"。

　　1914年3月，美国政府派劝导员爱旦穆到中国，游说中国派代表团参展。4月4日，袁世凯接见爱旦穆。5月24日，袁世凯任命农商部长陈琪为赴美赛会监督并兼任巴拿马赛会事务局局长。随后，成立了巴拿马赛会事务局，各省相应成立筹备巴拿马赛会出口协会。

　　为了提高各地征集人员的积极性，事务局制定了《办理各处赴美赛会人员奖励章程》。章程规定："凡各处办理出品人员征集出品赴美能得到大奖章3种以上，由本局呈报农商部转呈大总统分别核给各等勋章；能得金牌10种以上或银牌20种以上、铜牌40种以上、奖状50种以上者，由本局呈请农商部分别给各项褒奖以示奖励。""凡办理出品人员赴美赛如能改良国际商品、倡导海外贸易确有成绩著述者，由本局查实呈请农商部转呈大总统核奖各等勋章。"

　　由于措施得力，中国征集赴美赛品达10余万种，重1500余吨，赛品出自全国各地4172个出品人和单位。除主办国美国外，30个参赛国中，以中国和日本的参赛品最多。

　　万国博览会定于1915年春开幕，由于路途遥远，且所运物品数量庞大，类别繁杂，中国展团1914年冬即出发。由美国太平洋邮船公司船只从上海装运，20多天后抵达旧金山。中国展品获得5万平方英尺（相当于5400平方米）的展览场地，40余名工作人员用不到一个月的时间搭建了"中华政府馆"。展馆分为正馆、东偏馆、西偏馆、亭、塔、牌楼六部分，陈列馆9个，雕梁画栋，飞檐拱壁，体现出中国宫廷传统建筑特色。

　　主办国美国从各参赛国中聘请了500名审查员组成评委会。中国由

葡萄常

于展品最多，获得了16个席位。审查分为三步，第一步为分类审查，将参赛品分细类，如丝、茶、油、麻等各为一类。第二步为分部审查，将参赛品分大部，如工艺部、教育部、食品部等。第三步为高等审查，由分类、分部审查长会同各参展国代表组成专门审查组，对某参展品提出申请的得奖说明进行评定，再由最高审查长派专员复勘，确定是否授奖，给予何等奖章。

巴拿马万国博览会是中国历史上第一次规模空前的向世界展示经济水平的历史性盛会。

根据1916年11月出版的官方杂志《中国实业杂志》中《巴拿马赛会华人出品得奖揭晓》的记载，博览会期间，颁发了25527个奖项，包括20344块奖牌和25527个证书[2]。

巴拿马赛会获奖等第分为：（甲）大奖章、（乙）名誉奖章、（丁）金牌奖章、（戊）银牌奖章、（己）铜牌奖章、（丙）奖词（无牌）共6项。中国获大奖章56个，名誉奖章67个，金牌奖章196个，银牌奖章239个，铜牌奖章147个及奖状等共1218枚，为参展各国之首。

由于中国展馆备受关注和欢迎，展会组织者特地定9月23日为"中国日"，并请当时在旧金山出席万国水利会议的中国驻美公使夏偕复到会种树刻碑留念。

1915年年底，历时近10个月的巴拿马万国博览会降下帷幕。该次博览会参展国31个，展品20多万件，参观者达1900余万人，其规模为以前各国博览会所未有。1916年1月，中国邮船公司运回的第一批展品到达国内。1916年秋，所有的展品和人员回到上海。

附录四 《访"葡萄常"》

邓 拓

北京崇文门外花市大街有一条胡同，名叫下唐刀。胡同里住着一家姓常的手工艺人，外号"葡萄常"。

常家本是做料器玩具的家庭作坊，有一百年左右的历史，什么葫芦、果子都能做一些；而最拿手的是软枝的紫葡萄，做得像真的一样。"葡萄常"的名声就由此而来。

守着家传的特种手工艺的技巧，常家的姑侄姊妹们竟然都不出嫁。她们几十年来凭着自己灵巧的双手，辛勤的劳动，度着清寒的岁月；直至白发催走了青春，她们也不后悔。

现在，"葡萄常"的主持人常桂禄是六十岁的老姑姑，耳朵已经聋了，身体却很健壮。她说话时洪亮的声音和大踏步走路的姿态，使人自然而然地会想到当年这位蒙古族的姑娘多么倔强而豪爽。她有姊妹各一人。姐姐常桂福是身披袈裟的剃发女尼，猛一见面简直要把她误认作和尚。她说话的声音也和男人差不多，举止动作完全摆脱了女子的模样。虽然今年已经六十二岁了，她却还照旧参加劳动。妹妹常桂寿，五十六岁，在三个老姊妹中间，她算是最精明能干的了。她的风度和两位姊妹有很大不同，这只要看她那瘦长的身材和有时在脸上泛起的红晕就可以知道。她们有两个侄女：常玉清五十岁，作风有点像她那位出家的大姑常桂福；常玉龄四十五岁，举动和谈吐同她的二姑常桂禄十分相像。这五个姑侄姊妹把手工技巧看得比什么都重要，做成一串串的葡萄比那园子里新摘下来的也差不多，深紫色的薄皮上覆着一层轻霜，柔软的枝干衬着几片绿叶，叫人望见它们嘴里就有酸甜的感觉。这些葡萄受到人们的称赞实在不是偶然的，这是常家姑侄姊妹的血汗和眼泪的结晶。

老辈子的生活像梦一样地消逝了，然而，这几位姑侄姊妹每次谈起

葡萄常

来总还是历历在目。她们几十年来相依为命，从旧时代黑暗的牢笼中走出来，一步步踏上了真正的解放之路。时常使她们感动的今昔生活的鲜明对比，怎么能叫她们忘怀呢？

"谁能想到我们以往的日子怎么过的！"当我问到常家过去的生活状况的时候，常桂禄感叹起来了。她们姑侄姊妹们围坐在中堂，你一句我一句地诉说着两代相传的往事。

那是清朝咸丰初年，太平军到了南京，全国震动，清朝政府加紧压迫和勒索，闹得在旗的下层人民也都不能生活了。常桂禄的父亲常在，从正蓝旗的蒙古营里搬出来，就开始做料器玩具，自做自卖，维持家计。有一年灯节，西太后派人搜罗各种手工艺品，在旗的人都知道常在的手艺高，就叫他往宫里送东西。据说西太后看他做的料器好，赏了他一个字号，叫"天义常"。后来常在去世，他的两个儿子，蒙古名是扎伦布和伊罕布，继续操这手艺。

伊罕布做活最辛勤，有一次他的作品参加了巴拿马赛会，得了奖状。可是，在那些时候，手工艺人总是受轻视的。伊罕布身体很弱，生活又苦，只四十九岁就死了。他的妻子现年七十二岁，随着常桂禄姊妹们过日子，也参加劳动。他的女儿常玉龄从小就跟着她的姑姑们学会了一手好工艺。

不久，扎伦布也死了。他的女儿常玉清也随着常桂禄姊妹们过活。他的儿子有的早死，有的出家了，留下三个孙子。从此常桂禄姊妹们就挑起了全部生活的重担。

"扎伦布和伊罕布去世以后，百事只好都由我们姊妹承当。"常桂禄谈起后来的生活，声音越来越低，有时就停住了。

她们过去生活中最痛苦的期间，是在日伪和国民党反动统治下的十二个年头。常家的手艺再好也经受不了那些苛捐杂税、额外勒索和其他种种的摧残。她们抱头痛哭了一场，终于含着眼泪，丢开家传的手艺，去烤白薯，炸油饼，充当卖零食的小摊贩。常桂禄说到当时的情景，脸色变得阴沉沉的，身上好像在打战。

北京和全国的解放，首先使她们感受到的最重大的实际意义就在

于她们的家庭特种手工艺的恢复和发展。1952年在北京天坛举行的物资交流大会，也正是"葡萄常"姑侄姊妹扬眉吐气的新时期的开始。她们所做的葡萄在国内外的销路都打开了。人们称赞常家的手艺是"巧夺天工"，争先向常桂禄要求订货。

"我这二姐七岁就能做活，如今我们就把她的名字常桂禄做我们的字号。"常桂寿插进一段话，特别夸奖她的姐姐。果然，在印好的招贴纸和卡片上，我看见都是常桂禄的名字。原来她们从小没有机会读书，家庭的环境又封建、又迷信。常桂福年轻的时候没有出嫁，到了三十六岁的那一年索性就当了尼姑。常桂禄、常桂寿看见姐姐不出嫁，当然也就作同样的打算，还有两个侄女受了姑姑的影响，也都下定了不出嫁的决心。当尼姑的既然不便主持家计，于是常桂禄就不能不做一家之主了。

这使我不禁联想到中国历代手工业者用一切方法保守技术秘密的许多悲剧，我疑心这个悲剧在常家一直演到如今还没有终场。

"你们不出嫁不是为了保守家传手工艺的秘密吗？"我问。

"不是的。我们爱自在，才不想出嫁。"常桂寿很机智地抢先替她的姐姐作了这样的解释。她那瘦长的满是皱纹的脸上忽然又泛起了一层红晕。

"您怎么想当尼姑去了？"我转过来向着常桂福发问。

"我早年喜欢尼姑……"她似乎早就准备好了一句答话，而临时又有所踌躇。

恐怕这样的对话多少会刺激她们，我赶快换了话题，继续谈论她们现在的生活和生产的情形。

去年（一九五五年）十一月间北京手工业合作化运动还没有开始的时候，我看见常家这几位姑侄姊妹的劳动条件还不够好。在手工业合作化运动中，我又听说常桂禄有一些顾虑。她害怕合作化以后要取消老字号，要集中到合作社去跟别人一起劳动；她觉得一百年来的家底就要完了，心里难过。但是，事实并不是这样。她们的老字号仍然照旧，也没有集中到合作社去，劳动条件却有很大的改善，外边的订货增加了一倍

多，生产规模随着扩大了。一种欣欣向荣的好光景出现在她们的面前。当我这次再来访问的时候，她们一见面都笑逐颜开，同声称赞合作化是再好不过的，并且表示愿意顺着这条道儿走到底。她们说："北京解放是我们手工艺人的头一次解放，合作化是我们的又一次解放。"

我问了常家合作化前后的营业状况，可以看出来，区里的领导机关对她们的特殊情况照顾得十分周到；她们在合作化的运动中相当如意，并且生产发展得很快。合作化以前她们每月平均流水是人民币八百元至九百元。合作化以后，今年二月份的流水就增加到一千二百元，最近的一个月增加到二千五百九十元。除了原材料、工资、税收等项支出以外，每月可以获得纯利百分之十五。她们五个姑侄姊妹，加上常桂禄的嫂嫂一共六个人，每人又都评定了工资，每月各七十元到八十元不等。为了扩大生产和提高劳动效率，区里帮助她们从通县调来了两个烧玻璃球的"点炉工"，还招收了四个女徒弟。

常桂禄总结合作化的好处是：一、原料不缺；二、周转方便；三、税率减轻；四、技术提高；五、销路扩大。现在她们的产品远销外国，供不应求。有的订货单一次就要五万枝葡萄，使他们又喜又愁。喜的是营业发展非常快，愁的是手工生产赶不上。这是新的矛盾。她们已经进一步认识到，只有推广技术，扩大生产，更加紧密地依靠合作社，才能够解消这个矛盾。

离开常家的时候，我由衷地祝福她们，并且用"画堂春"的调子写了一首词送给她们：

> 常家两代守清寒，
> 百年绝艺相传。
> 葡萄色紫损红颜，
> 旧梦如烟！
> 合作别开生面，
> 人工巧胜天然。
> 从今技术任参观，
> 比个娉妍。

她们送出门来，临别时诚恳地表示，希望首都的美术家帮助她们，把她们所做的软枝葡萄的特点，用新的技术设计方法固定下来，并且使她们的手工技巧有更进一步的提高。

附录

注 释

[1]常秀厚的女儿常弘讲，其属于舜字一辈。常是赐姓，第二个字实际是韩其哈日布的姓，祖上将后代的名字已经安排好，然而没有传下来，下面具体是什么字就不得而知了。

[2]当时使用的语言和翻译习惯与现在有一定差别，如：国际称为万国，博览会称为赛会，奖状称为文凭，啤酒称为皮酒，鼓励奖称为奖词，展品称为出品等。（韩春鸣辑）

后记

AFTERWORD

　　文物出版社曾经出过一本关于"葡萄常"的小册子，这一本应当说是那一本的修订与补充。从体例上说，与那一本也不尽相同，主要体现在图文并茂；照片多了，且增加了老照片和常家的生活照，或许可以为读者提供追忆当年故事的视觉感受。同时，对"葡萄常"技艺有了更多较为详尽的介绍和图片。

　　就笔者而言，对"葡萄常"的最初了解是在学生时代读邓拓的名篇《访"葡萄常"》中得到的，应当讲，少年时期的记忆很难磨灭。以后，则是在20世纪70年代末期。那时我在街道办事处工作，主要任务就是解决待业青年就业问题。在一次安置待业青年经验交流会上，我听到"葡萄常"第三代传人常玉龄的事迹，同时还看到了常玉龄指导待业青年所制作出的仿真葡萄。常玉龄的出山和为国家分忧解难的精神，常常成为我动员退休老艺人参加街道企业的范例，我不止一次在不同的场合讲述"葡萄常"的感人故事。不曾想，20多年过去了，时过境迁，"葡萄常"在人们的视野中近乎消逝，大多数年轻人对"葡萄常"几乎一无所知。为此，我受北京民间文艺家协会负责同志的委托，对百年"葡萄常"的历史进行调

研，同时对"葡萄常"的后人开始了进一步采访。本来想，这大约是个枯燥乏味的任务，却不想竟然引发了我对那段历史的浓厚兴趣。于是，由被动变主动，由不自觉到自觉，开始进行撰写这本小册子的准备工作。

采访和搜集"葡萄常"相关资料的时间是在2008年的上半年，动手写作则是在初夏时分。2008年是不同寻常的一年，汶川地震，北京奥运，一件件、一桩桩接踵而至，使人很难静下心来从事某个历史人物的研究；但是，不管怎么样，我还是完成了这部作品。抛开其他因素不说，主要与"葡萄常"曲折而有意思的历史有关。是老北京传统文化的发展过程吸引了我，是老北京传统艺人的生活经历让我难以舍弃。虽然呈现给读者的这本薄薄的小册子有这样那样的不足和缺陷，但却凝聚了笔者对北京传统手工艺人的那份崇敬。

笔者试图从"天义常"到"葡萄常"的兴衰史中寻觅传统手艺人某些带有规律性的痕迹，以期给读者一些启示或者可以借鉴的问题。我认为，一个传统手工艺的兴衰，一个老字号的复活，有其历史的原因，有其社会背景的影响，有经济环境的因素，有其必然的发展规律。我想，把这个真实的历史故事呈现给读者，把这段历史记述下来，供人们分析品评，给大家提供借鉴的案例，应当是件有意义的事情吧。

由于客观因素的影响，笔者所掌握的资料还是不够全面，很可能本书仅仅是"一说"而已。我相信，随着时间的推移，历史事件会出现不同版本，也存在"横看成岭侧成峰"的问题，角度不同，答案也有所不同。但我相信，我所筛选的资料是比较确切的，没有戏说的成分，但分析的结论则是本人的见解或是看法。遗憾的是，我没有采访到除常家姊妹之外熟悉"葡萄常"的有关人士，应当

讲，这是一个不足。

俗语讲"温故知新"，老的记忆，传统文化艺术，对城市的发展、社会的进步而言不一定就是"陈腐"，不一定就该抛弃，有很多老玩意儿的确应当弘扬，应当保护。老玩意儿的缺失，传统文化的失忆，将会给我们民族文化带来难以弥补的遗憾。

为了让这本书能够有更多的资料佐证，笔者特别对"韩其哈日布"这个蒙古语的原意进行考证，先后请教了内蒙古精通地方语言的专家和学者，但其说不一，有人甚至认为不是蒙古语而是藏语。笔者又跑到青海西宁的塔尔寺向红衣喇嘛请教，得到的答复很明确，是蒙古语，不是藏语。然而究竟是什么意思，至今依然说不清。喇嘛告诉笔者，原语言译成后再译回时，常常会产生歧义。因而，韩其哈日布从蒙古语转为汉语后的原意竟然说不清楚了。

当然，一些专业性的学问很复杂，民间艺术传承方面的问题也很复杂，不是一两句话就能说清楚，更不是"三天两早晨"就可以得到解决的。但我想，就传统文化的传承和保护来说，有其特殊性，同样有其共性，从"天义常"到"葡萄常"，这一颇为典型的民间艺术兴衰史应当引起我们的关注，更不应当被人们忘却。鉴于此，这本小册子还望列位方家指正。

在本书出版之际，对常家姊妹亲属所提供资料和历史照片表示感谢，对国家档案局研究馆员郭银泉、张军先生，内蒙古档案局研究馆员阿龙、刘黑龙先生以及内蒙古兵团文友叶保明先生提供的建议和文字资料表示感谢，对北京出版集团相关同志的辛勤劳动表示感谢，特别对北京市文学艺术界联合会、北京民间文艺家协会、本书编委及史燕明女士的劳动表示由衷敬意和感谢！

韩春鸣

后记

165